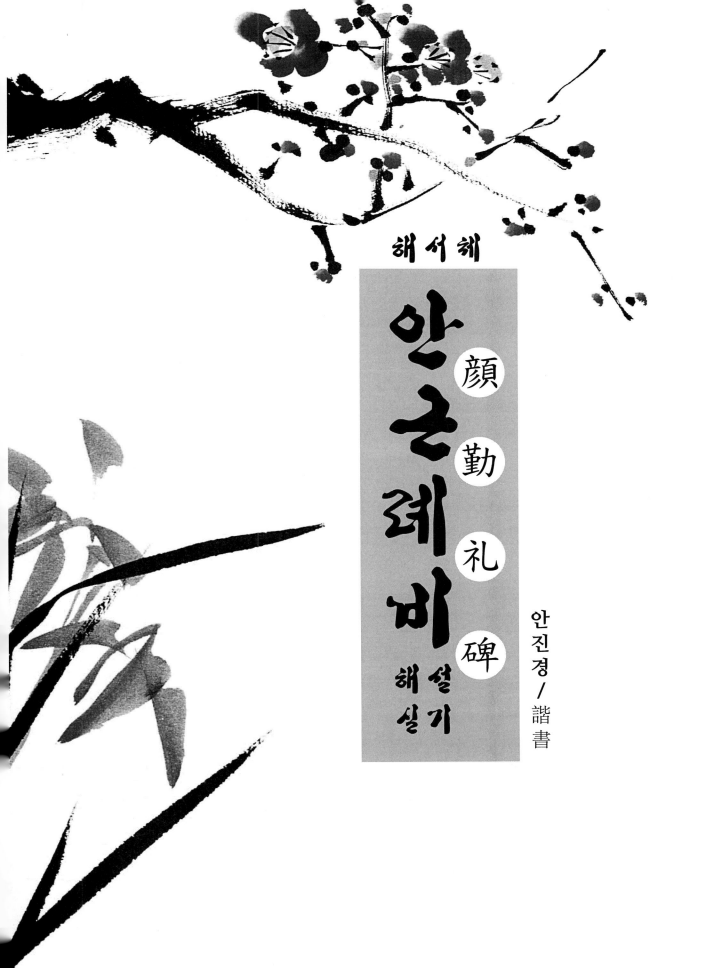

해서체

안근례비

顔
勤
礼
碑

해설
실기

안진경 / 諧書

법문 북스

書藝技法全書 凡例

一、이 全書는 楷書・行書・草書・隷書・水墨畵・한글書藝 등 書藝全般에 걸쳐 全八卷으로 構成되었으며, 그 基礎에서 完成까지 고루 익힐 수 있도록 技法을 解說하였다.

一、各卷마다 歷代 名筆 중에서 各書體와 書風에 관하여, 그 기초적인 用筆・結構法을 습득하는 데 적절하다고 인정되는 筆蹟을 선정하여 본으로 삼았다.

一、各卷마다 一種類의 筆蹟으로 限定하였으며, 字數가 많은 筆蹟의 경우는 學習의 번잡을 피하고 技法을 要約하기 위하여 典型的인 完好字 또는 部分을 系統的으로 선정하여 配列하였다.

一、名筆 본은, 그 技法의 理解와 연습을 위하여 各筆蹟을 적당한 크기로 擴大하였으며, 九等分割한 朱線을 넣어 結構를 알아보기 쉽도록 하였다.

一、各卷末에 原寸眞蹟을 실어 本文解說과 對照할 수 있도록 하였다.

一、이 全書는 各卷마다 그 書體 書風의 入門書이므로 특별히 學習의 순서는 정하지 않고 독립하여 학습할 수 있다.

本卷의 編輯構成

一、本卷에 실린 筆蹟은 顔眞卿・顔勤禮碑의 全文千六百餘字 중에서 典型的인 二八二字를 선정하여 配列하였다.

一、本文解說의 構成은 다음과 같이 하였다.

(1) 基本點畫。顔眞卿의 楷書를 배우는 데 가장 基本的인 點畫에 관하여, 각기 骨法 및 原寸拓本을 제시하면서 설명하였다.

(2) 結構法。明 李淳의 「大字結構八十四法」을 기초로 顔眞卿의 書의 結構를 설명하였다.

(3) 部首別의 分類。一部首에 대해 二字씩 신고 結構、用筆을 중심으로 설명하였다.

(4) 原寸拓本을 실었다.

顔眞卿과 그의 글씨

顔眞卿의 字는 淸臣、京兆・長安(지금의 西安市) 사람이다。魯郡公에 봉함을 받았던 관계로 이름을 부르지 않고 공경하여 顔魯公이라 부른다。또 일찍이 平原太守를 지낸 일이 있기 때문에 顔平原이라고도 한다。顔眞卿은 唐王朝 시절의 유일한 충신으로서 존경을 받고、또 王羲之 이후 글씨의 제일인자로 지칭되기도 한다。

顔眞卿의 글씨는 많은 사람에게、空前의 독창에서 이룩된 것이라 인정받고 또、종래의 書法을 완전히 一變시켰다고 보는 사람도 있다。여기에 顔眞卿의 書碑에 의하여 書法에 입문하려는 사람을 위하여 그 예비 지식으로서 顔眞卿의 생애와 그 作品에 대한 개요를 기술하려고 한다。

顔眞卿의 家系

唐朝 중엽에는 이미 六朝 이래의 귀족주의는 사실상 멸망해 있었다。그러나 家系를 존중하는 풍조는 아직도 강하여 그것이 官界와 학문 예술에까지 크나큰 영향을 주고 있었던 것이다。

顔家는 南北朝부터의 名族으로서 顔眞卿은 항상 이를 자랑삼았고 유달리 그것을 강하게 의식하고 있었던 듯하다。

顔氏는 春秋時代(기원전 七七〇—四〇二)에 대대로 魯나라에 사관하여 그 重臣인 卿・大夫가 되었는데、그의 조상은 孔子의 제자중 학문과 인격이 아울러 가장 뛰어나 성인 孔子에 버금간다 하여 「亞聖」이라 불리는 顔回(字는 子淵) 바로 그 사람이라 한다。

顔眞卿像 三長物齋本〈顔魯公集〉

顔眞卿으로부터 거슬러 올라가 十六代祖인 顔盛은 三國의 魏에 사관하여 靑・徐 두 州의 刺史가 되어、魯나라로부터 琅邪・臨沂로 옮겨가 그 땅에서 번영했다。뒤에 각처로 분산 이주하였으나 이 郡望을 내세워 그들은 「琅邪의 顔氏」로서 긍지를 지녔었다。

十四代祖인 顔含은 晋에 사관하고 있었으나 북방의 이민족의 압박에 의하여 王朝가 일조에 멸망하였다가 남쪽 揚子江 유역에서 再興하자 이에 참여했기 때문에 지금의 南京市 주변에 해당하는 丹陽郡으로 옮겼다。그리고 侍中・光祿大夫가 되어 西平縣侯에 봉함을 받았다。

남방의 왕조는 빈번히 교체되었기 때문에 顔氏도 혹은 南齊를 섬기고 혹은 梁을 섬기고 하였는데、五代祖 顔之推는 애당초 梁을 섬기다가 뒤에 南朝를 버리고 북방으로 가서 北齊에 사관하게 되었다。齊帝는 이 유명한 학자를 우대하여 벼슬이 黃門侍郎에 까지 이르렀다。황제 측근의 중신이다。이리하여 之推는 顔黃門으로 불렸으며、歷代 顔氏 가운데 가장 자랑스러워하는 조상의 한 사람이다。이때부터 顔氏는 京兆・長安 사람이 되었는데、조상의 郡望을 기리어 여전히 琅邪 사람이라고도 한다。

顔之推의 아들 思魯는 그 시대가 이미 隋末・唐初에 미친다。그 무렵 아직도 秦王이던 후일의 唐太宗을 섬겨 記室參軍이 되고、그 아들 顔師古는 唐의 초기의 가장 유명한 학자 가운데 한 사람이 된다。秘書監・弘文館學士가 되어 琅邪縣男에 봉함을 받았다。그 학문상의 업적은 오늘날에도 높이 평가된다。그의 아우 顔相時도 諫議大夫・禮部侍郎을 역임、그 아우 顔勤禮와 함께 弘文・崇賢館學士가 되었다。한 집안에서 學士가 셋이나 나오는 일은 대단히 드문 일이요、또한 명예로운 일이었다。

勤禮의 아들 顔昭甫는 소시부터 총명하여 학문을 좋아하고 篆籒草隷에 능하여 백부인 師古의 특별한 사랑을 받았다。晉王・曹王의 侍讀이 되었다。그의 아들 元孫은 바로 顔眞卿의 백부로서 惣頲絶倫의 이름이 높아 進士로 천거되어 太子舍人・濠・滁・沂 등 여러 州의 刺史를 역임했다。그의 저서인〈千祿字書〉는 顔眞卿이 돌에 새겨 후세에 전해졌다。그의 아우인 惟貞이 顔眞卿의 부친이다。

顔惟貞의 字는 叔堅。소시적에 부친을 잃고 외가인 殷仲容의 집에서 자라게 되었다。가난하여 紙筆을 넉넉히 사지 못하고 형 元孫과 더불어 황토로 벽을 곱게 칠하고 木石으로 쓰면서 배웠다고 한다。마침내 草隷에 능하여 이름이 알려지게 된다。벼슬은 長官尉・太子文學에 이르렀다。

惟貞에게는 아들 七兄弟가 있다 杭州參軍 顔闕疑、國子司業・金鄕男 顔允南、富平尉 顔喬卿、顔眞長(일찍 죽음)、左淸道兵曹 顔幼輿의 五人이 眞卿의 형이며 또 한 사람인 江陵少尹 顔允臧이 그의 아우이다。

顔眞卿은 그의 만년에〈顔氏家廟碑〉를 세워 시조로부터 자기 손자에 이르기까지 상

세하게 서술하고 있다. (이상의 기사는 주로 이에 의거했다) 그리고 지나칠이만큼 열을 올려 조상의 學德을 서술함으로써, 言外에 자신의 학문과 서법의 내력이 깊음을 말하고 있다. 이와 같은 집안에서 자라난 顔眞卿은 어떠한 생애를 보냈을까.

顔眞卿의 歷官(上)

顔眞卿의 전기 자료는 매우 풍부하여 舊唐書(卷一二八) 新唐書(卷一五三)의 列傳에 상세할 뿐 아니라 같은 시대의 자료인 殷亮의 〈顔魯公行狀〉 또 令狐峘이 撰한 〈神道碑〉도 있다. 그리고 宋代(十三世紀初)에 그 文集을 重編한 留元剛이 〈顔魯公年譜〉를 지어 세밀한 「年譜」가 附刊되어 있다. 그 책에는 게다가 淸의 道光中(一八四五) 黃本驥가 博搜增訂한 〈顔魯公官階考〉와 그밖의 참고자료도 부록되어 있어 대단히 편리하다.

顔眞卿도 일찍이 부친을 잃었고, 모친 殷夫人이 양육했다. 夫人은 顔惟貞의 양부였던 殷仲容의 딸로서 殷踐猷의 누이동생이다. 殷氏와 서로 이러한 관계에 대하여는 뒤에 또 언급하게 될 것이다. 어렸을 때 眞卿은 백부 元孫과 형 允南의 가르침을 받으며 지냈으나 十三세 때, 吳縣에서 전임한 외조부를 의지하려고 모친과 함께 남방으로 갔으나. 吳縣은 현재의 江蘇省의 蘇州란 별명을 가진 번화한 고장이다. 이윽고 성년하여 다시 도읍인 長安에 올라와 開元二十二년(七三四) 二十七세로 進士에 급제, 二十四年에는 朝散郞・秘書省著作局校書郞이 되었다.

이렇게 겨우 官界에 진출하여 행복한 경지가 열리는가 싶더니 二十六年 三十세의 眞卿은 모친에게 대성한 자기 모습을 보이지 못하고, 불행하게도 모친상을 당하게 되었다. 이 결과 상을 치르기 위하여 벼슬에서 떠나야 했던 것이다.

天寶元年, 扶風郡 太守인 崔秀의 추천에 의하여 博學文詞秀逸科에 합격, 그해 京兆府의 醴泉縣尉가 되었다. 이듬해 醴泉尉를 사임하고 洛陽에 갔는데 이것은 보다 나은 지위를 얻고자 하는 엽관 운동이 목적이었을 것이다.

天寶五年, 關內道黜陟使인 王鉷에 추천을 얻어 通直郞에 제수되어 長安尉가 되었으나 이 자리도 곧 사임하고 말았다. 王鉷은 이 시대에 모든 국정을 장악하고 멋대로 굴던 李林甫의 손발이 되어 방해가 되는 인물을 차례로 매장한 사나이였지만, 중앙정계에 발을 들여놓으려면 아무래도 그와 손을 잡지 않으면 안되었던 모양이다. 이듬해 六年, 監察御史가 되어 河東朔方軍試覆屯交兵使로서 북방으로 향했다. 그해 十月, 長安에 돌아와 이듬해 八月, 이번에는 河西隴右軍試覆屯交兵使가 되어 서북지방으로 갔다.

天寶八年, 河隴에서 돌아와 八月, 이듬해에는 河東朔方軍試覆屯交兵使가 되어 東都畿採訪使의 判官(屬官)이 되어 전서 돌아와 殿中侍御史가 되었으나 얼마 안되어 다시금 河東朔方軍試覆屯交兵使가 되어 출했다.

九年 八月, 또다시 殿中侍御史가 되었다. 이때 형 允南은 左補闕(從七品)이었으며 이듬해 아우 允臧은 延昌令이 되었다. 顔氏 일족은 바야흐로 번영을 누리는가 싶었다. 十一年, 武部員外郞으로 遷任되어 南曹를 겸했다. (이해 〈多寶塔碑〉를 썼다. 지금 전해지는 顔眞卿의 글씨 중 가장 젊었을 때의 것으로서 四十四세이다)

天寶十二年, 平原太守가 되었다. 그 다음다음 해 安祿山의 亂이 일어났다. 여기서 安祿山의 亂에 대하여 기술한 다음에 다시 歷官에 언급하기로 한다.

安史의 亂과 顔眞卿

玄宗 治世의 말기에 일어난 安祿山 史思明의 반란은 大唐의 사직을 위태롭게 한 대사건이거니와, 顔眞卿 일족에게도 이것은 크나큰 변이었다. 따라서 顔氏에 관련되는 「일만을 개요를 대충 적어 본다.

安祿山은 사마르칸도人의 아들로서 혼히 말하는 胡人의 일종이다. 그는 군대에 들어가 직업군인으로서의 우수성을 발휘하는 동시에 황제에게까지 인정되어 營州(朝陽縣)에 平盧節度使에다 御史大夫를 겸하고 큰 군단을 위임받아 范陽(朝陽縣)에 주둔하였는데, 얼마 뒤 河東節度도 겸임하여 사실상 河北의 지배자가 되었다. 이리하여 范陽을 근거지로 장사를 기르며 병정을 모아 자립을 꾀하게 된다.

天寶十四年 겨울, 마침내 반기를 들고 十五만의 군대로 范陽을 출발하여 남하했다. 태평세월에 젖은 내지의 모든 방비는 유명무실하여 史書에는 「郡縣이 모습만 보고서 와해되었다」라 적혀 있다. 행군 도중 祿山은 藁城에 이르렀다. 이곳 常山郡 太守는 顔眞卿의 종형인 杲卿이었는데 도저히 막을 수 없어 長史(副官) 袁履謙과 함께 祿山을 영접하고 그의 자제를 볼모로 내어놓았다. 그는 원래 安祿山의 발탁으로 郡守가 된 사람으로서 祿山은 그를 신뢰하고 있었던 관계로 그대로 常山을 지키게 하고 아울러 祿陽을 향하여 갔다.

그 당시 平原太守였던 顔眞卿은 일찍이 祿山의 反狀을 알고 장마를 빙자하여 성벽을 수리하고, 해자를 쳐내고 군량을 정비하고 장정을 조사하는 등 준비를 갖추고 있었는데, 祿山은 그를 書生이라 경시하고 전혀 신경을 쓰지도 않았다고 한다. 祿山은 반기를 들자 당연한 일로 그의 하급관료인 眞卿에 명하여 平原·博平 두 郡의 七천 병력으로 河津(山東聊城)을 지키도록 했다. 眞卿은 은밀히 平原의 司兵 李平을 사자로 하여 샛길로 도읍에 올라가 반란에 가담하지 않았다는 내용을 상주케 했다.

황제는 마침 「二十四郡에 아직 한 사람의 義士도 없는가」하고 한탄하던 참이라 크게 기뻐했지만, 「짐은 顔眞卿이 누구인지 기억이 없구나」하고 혼잣말을 했다고 할 정도였으며, 이때 비로소 황제가 그 이름을 기억하게 되었던 것이다. 조칙으로 戶部侍郞을 겸하게 하고, 후에 다시 河北招討採訪使를 겸하게 했다.

이리하여 顔眞卿은 의병을 모아 河北을 석권중인 安祿山의 무리를 막고 또 그 후방을 교란했다. 한편 顔杲卿은 은밀히 연락을 취하여 祿山의 歸路를 위협, 그 예봉을 다소나마 꺾으려 했다. 이리하여 杲卿은 十七郡을 회복했다. 그러나 얼마 뒤 常山은 다시 祿山軍에 함락되고 杲卿은 체포되어 洛陽으로 사형을 당하였다. 이때 顔氏 일문은 반역자로서 三十여 명이 처형되었다.

玄宗은 소수의 近臣과 寵姬만을 따르게 하고 도읍을 탈출하여 蜀으로 피신한다. 황태자는 도중에서 헤어져 서북의 靈武에 도착했다. 그리고 여기서 정식 절차를 밟지 않고 황제위에 올랐다. 그가 肅宗이다.

顔眞卿은 즉시 靈武와 연락을 취하였다. 「蠟丸으로써 表를 올렸다」고, 기록에 있는 것으로 미루어, 조그맣게 접은 서류를 밀랍을 봉하여 밀사를 시켜 보냈던 모양이다. 그 문서는 지금 문집중에 남아 있어 「皇帝即位賀上表」로서 실려 있다. 이에 따르면,

이때 河北에서 판을 치던 자는 史思明으로서 그도 「소구드」의 「키슈」 출신의 胡族인 데 安祿山의 유력한 部將이 되어 玄宗의 총애를 배반하고 이 난의 장본인의 한 사람이 되었다. 顔眞卿은 河間에 구원군을 보냈으나 패하였다. 河間에 이어 景城도 떨어져 적의 선봉은 바야흐로 平原으로 이를 기세였다. 顔眞卿은 도저히 당하지 못할 것으로 계산하고, 郡을 버리고 강을 건너 남방에 도주하고 말았다. 思明은 이리하여 손쉽게 平原・清河・博平등 諸郡을 접령했다. 至德元年 겨울의 일이다. 이 결과 一年 가까이 지탱하고 있던 饒陽은 고립무원에 빠져 마침내 성이 떨어지고 河北은 완전히 史思明의 지배 하에 들어갔다.

다음 至德二年의 여름 四月, 顔眞卿은 荊・襄(湖北)으로부터 북상하여 鳳翔에 이르렀다. 당시 天子의 行宮이 그곳에 있었던 것이다. 眞卿은 다시 憲部尙書에 임명되었다.

이보다 앞서 洛陽에 입성한 安祿山은 天寶十五年 正月, 大燕皇帝라 자칭했으나 갑자기 시력을 잃고 게다가 황달을 앓아 광포해지더니 近臣 중 조금이라도 뜻에 거슬리는 자는 가차없이 매질을 하거나 때로는 죽이는 일이 있었다. 이러한 일로 좌우의 신뢰를 잃고 황위 계승 문제마저 얽혀 마침내 암살을 당하고 말았다. 그와 같은 大亂도 安祿山의 갑작스러운 죽음을 고비로 하여 급속하게 종결로 향한다. 종형 일가의 비참한 최후를 황제에 울음으로써 호소하여 제각기 贈官을 하사받았다. 그리고 또 조카 泉明을 시켜 河北으로 몰라가서 그 유족을 찾아 데려오게 했다. 새로이 刺史로 부임한 蒲州에는

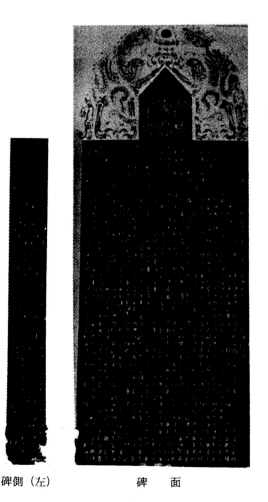

碑面

碑側(左)

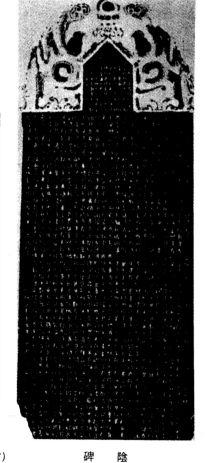

碑陰

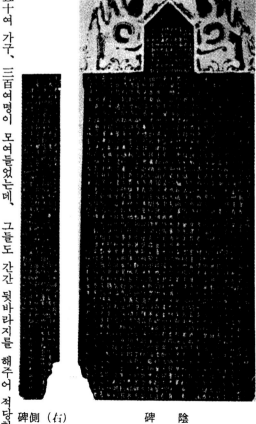

碑側(右)

대충 五十여 가구, 三百여 명이 모여들었는데, 그들도 간간 뒷바라지를 해주어 적당한 곳에 정착시켰다.

顔眞卿의 歷官(下)

至德二年, 鳳翔의 肅宗의 행궁에서 憲部尙書가 된 顔眞卿은 六月에 御史大夫를 겸하고, 아우 允藏은 八月에 監察御史에서 殿中侍御史로 옮았으며 형 允南은 司膳郎中이었다. 이 당시의 관직의 실태는 순전히 이름만의 것이었다. 通鑑의 이해 기재에 의하면,

이때 府庫에는 축적이 없고 조정은 오로지 관작으로써 공을 상주었으며 諸將의 출정에 임하여는 空名의 告身(未記名의 사령)을 지참케 하여 開府・特進・列卿・大將軍으로

부터 中郎·郎將에 이르기까지 임기응변으로 記名토록 허락하고、 그뒤에는 더우기 告
身도 없이 牒(사실상의 출장 당해 기관의 문서)인 郭子儀만으로 官爵을 수여할 수 있게끔 되었다. 天下兵
馬副元帥(사실상의 총사령관)인 郭子儀가 長安 부근의 淸渠에서 적군에 대패한 뒤로는、 더욱더 관직의 값이 떨어져 大將
또 흩어진 군졸을 관직으로 모아들이려 했기 때문에 官軍의 위력만으로 된 것이 아니
이해에는、 長安을 회복하는 데에 성공했으나 이는
라 위이그르軍의 구원에 의한 것이었다. 唐朝는 이에 엄청난 약속을 하였으니、 입성하
게 되면 토지와 士庶는 唐의 소유, 金帛과 자녀는 위이그르의 자유, 즉 철저한 약탈
허가가 그 조건이었다.

이윽고 洛陽도 한때 수복하여 肅宗은 鳳翔의 행궁을 떠나 十月에 長安으로 돌아왔다.
이해、 舊唐書에 의하면、 顏眞卿은 宰相의 시기를 받고 밀려나 同州刺史로 改任되어 本郡防禦使를 겸하고
하였고、 新唐書에는 馮翊太守가 되었다고 하였는데、 通鑑의 胡三省의 註에 따르면 이
것은 같은 관직으로서 이해 十一月、 郡太守를 刺史라 고친 관계로 구서는 개칭후의 관
을 들었는 발령 때의 이름을 따름이다. 同州는 長安의 東北, 黃河가 남
하하여 동으로 굴곡하는 지점에 가까운 요지이다. 《行狀》에는 이 좌천을 「성지를 거역
한 때문」이라 기록되어 있는 바 양쪽이 모두 사실일 것이다.

이듬해 乾元元年 三月、 蒲州刺史로 改任되어 本郡防禦使를 겸하고 丹陽縣開國侯에
봉함을 받았다(食邑 一千戶). 이것은 영진으로서 蒲州가 소위 上州인 때문에 그 刺史
는 公侯에 봉한다는 예를 따른 셈이다. 蒲州는 同州에서 동쪽 黃河를 건넌 곳이다.
이해 四月、 조부 顏顯甫에 華州刺史가 追贈되었다. 이 制書는 당시의 眞蹟인지 사본
인지 알 수 없지만 「忠義堂顏書」에 실려 있다. 이 父祖에 대한 贈官이란 어떤 제도로
되어 있었는지 자세히 알 수는 없으나、 역시 중앙 정청에 적당히 작동해야만 되었던
것이다. 이는 동시에 자신의 승진도 아울러 촉진하는 계기가 되는 것이리라 여겨진다.
五月에는 果卿에 太子太保가 증관되었다.
이해 御史 唐旻의 誣劾에 의하여 饒州刺史로 밀려났다. (兩唐書에 의함.) 《行狀》에서
는 酷吏 唐旻에 의한 것이라 함) 饒州는 휠씬 남쪽인 지금의 江西省都陽縣에 해당된다.
이듬해 乾元二年 六月、 昇州刺史를 배수하고 浙江西道節度使가 되어 江寧軍使를 겸
했다. 이해 「天下放生地碑銘」(文集卷六)을 쓰고 황제의 題額을 청하고 있다. 그리고
이듬해 三年 二月、 조정에 들어가 刑部侍郎이 될 수 있었다. (舊書는 刑部尙書로 되어

있지만 지금은 新書에 따른다)
寶應元年 四月、 玄宗이 붕어하자 肅宗도 뒤를 따르듯이 붕어했다. 이어 代宗이 즉위.
이해 閏四月、 肅宗은 上元二、 開元. 또 宰相 李輔國의 미움을 사고 御史中丞인 敬
羽의 무고를 받아 蓬州長史로 밀려났다. 蓬州는 四川省 蓬安縣의 동북방에 해당된다.

五月、 利州刺史를 배수했으나 그곳은 州城이 羌賊에 포위되어 있어 부임하지 못하고
다시 조칙을 받고 長安에 올라왔다. 允南은
金鄕縣開國男에 봉함을 받고 長安에 올라갔다. 十一月、 형 允南이 六十九세로 작고하였다. 允南은
이해 十二月、 戶部侍郎 劉晏이 顏眞卿의 「文學正直」한 점을 들어 자기의 관을 양보
하고、 劉는 國子祭酒로 옮겨갔다. 이 제도도 잘 알 수 없다. 劉는 京兆尹으로서
戶部侍郎을 겸하였으나 당시로서는 재무 관계의 사실상의 주재자였었는 듯, 당파를 끌고 가지 않았
뒤로 이 일당에 속하게 되었으니 당시로서는 보기 드물게 뛰어난 인물이었던 모양이다. 顏眞卿은 이

寶應二年 正月、 戶部侍郎으로 改任되어 銀靑光祿大夫·上柱國을 겸했다. 그해 또 廣德으로 改元, 金紫
光祿大夫를 더하여 荊南節度觀察處置使에 임명되었으나 이것은 날짜를 끌고 가지 않았
다. 그리고 尙書右丞을 제수받는다.
十月、 吐蕃이 도읍 근처까지 밀려와서 황제는 陝州로 도피하고 顏眞卿도 따른다. 十
二月에는 귀환하게 되었는데、 이때 예의에 관한 문제로 당시의 재상 元載와 반목하게
되었다.

寶應二年 正月、 檢校刑部尙書 겸 御史大夫로 바뀌었고、 朔方行營汾晋등 六州宣慰使
로 임명되어、 당시 소환 명령에 응하지 않아 조정의 걱정거리가 되어 있던 僕固懷恩을
慰撫하라는 명을 받았으나 顏眞卿은 가지 않았다. 懷恩은 반란 진압에 공적을 세웠는
데도 오히려 조정의 의심을 사서 중상을 당한 줄 알고 있었기 때문이다. 二月、 魯郡開
國公에 봉함을 받았다. (食邑 三千戶)
永泰二年(五十八세) 또 元載와 충돌하여 비방의 죄를 쓰고 二月、 硤州別駕로 좌천되
었다가 三月、 吉州司馬로 옮겼다.

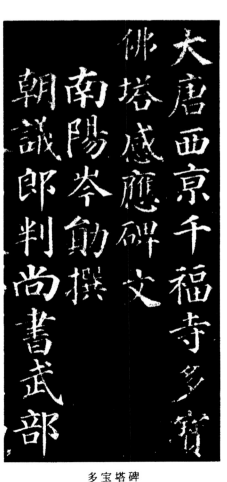

多宝塔碑

寶應元年 四月、 玄宗이 붕어하자 肅宗도 뒤를 따르듯이 붕어했다. 이어 代宗이 즉위.

大曆三年(六十세) 四月, 撫州刺史를 제수. 六年(六十三세) 三月에 사임했다.

大曆七年(六十四세) 九月, 洛陽에 돌아왔다. 그리고 湖州刺史에 제수되어 이듬해 正月 부임했다. 湖州는 곧 吳興郡, 上州이며 편안한 임지로서 수입도 풍족했을 것이다. 햇수로 六年 이곳에 정착했다.

大曆十二年, 元載가 실각하여 誅殺되자 顏眞卿은 楊綰의 천거로 부름을 받고 入朝하여 八月에 刑部尚書로 발탁되었다.

十三年(七十세) 三月, 吏部尚書로 옮겼다.

十四年(七十一세) 五月, 代宗 붕어하고 德宗 즉위. 顏眞卿은 吏部尚書에다 禮儀使를 겸했다.

建中元年(七十二세), 吏部에서 물러나 太子少師가 되고 三年 八月, 太子太師가 되어 禮儀使를 사임했다.

顏眞卿의 晚節

顏眞卿의 만년은 十년 남짓 지방에서 경계력을 기른 뒤 중앙에 복귀하여 閑職이지만 명예로운 지위에 앉아 老臣으로서 상당한 존중을 받고 있었던 모양이다.

그러나 德宗朝에 새로이 권력을 장악한 寵臣 盧杞와 또 의사가 맞지 않았다고 한다. 때마침 唐朝로서 위험한 존재가 되기 시작한 淮西의 군벌, 淮寧節度使 李希烈에 대하여 조정의 처치가 적절하지 않았던 때문에 마침내 반란이 일어 李는 汝州(河南臨汝)까지 진출하고 그의 別將인 鄭州(河南 鄭縣)를 포위했다. 東都 洛陽은 累卵의 위기에 빠져 士民이 피난을 개시하게 되었다. 황제는 盧杞에게 대책을 물었다. 盧는 儒雅의 중신을 위무함이 옳다 하고 「顏眞卿은 三朝의 舊臣이며 思直剛決의 이름이 海內에 무거워 사람들이 信服하는 터이니 진실로 그 적임자」라 추천했다.

이 일을, 盧杞가 顏眞卿을 모함하기 위한 것이라고 말하는 사람도 있지만, 중앙 직속의 군사력이 빈약한 당시의 唐朝로서는 舊臣 한 사람을 희생하더라도 일시적인 미봉을 꾀할 밖에 다른 도리가 없었을지도 모른다.

황제는 이 獻策에 따라 도리어 顏眞卿을 李希烈에 선무토록 보내기로 했다.

「온 조정이 실색했다」고 史記에 적혀 있다. 顏眞卿이 도중에 東都(洛陽)에 들르자 이곳을 지키던 鄭叔則은, 가면 반드시 죽을 것이니 잠시 이곳에서 後命을 기다리면 어떠냐고 권했으나, 그는 군명은 피할 수 없다 하고 출발했다. 과연 宰相 李勉이 원로를 잃는 것은 조정의 수치라는 표를 올리고, 이어서 중지시키는 사자를 보냈으나 이미 때가 늦었다.

顏眞卿은 이미 죽음을 각오하고 있었던 모양이다. 자식들에게 편지를 보내, 家廟를 받들고, 남은 식구를 위로하도록 명하고 있다. 그러나 李希烈 쪽에서는 처음부터 그를 억류할 의사는 없었던 것 같다. 顏眞卿이 許州에 이르러 조서를 펴려 하자 李는 그의 양자 천여명을 시켜, 顏眞卿을 둘러싸고 칼을 뽑아, 「剚嚃의 勢」를 취하게 했다니, 몸을 회쳐서 먹어 버리겠노라고 위협했던 모양이다. 眞卿은 조금도 굴하지 않고 얼굴빛 하나 변하지 않았기 때문에, 李는 자신의 몸으로 보호하고 장사들을 물러가게 했다. 그리고 관사에 모셔 가서 그를 拜禮했던 것이다.

마침 그 자리에 李元平이 있었다. 조정에서 汝州別駕로 파견되어 와 있다가, 李希烈의 부하에게 사로잡혀 지금은 希烈을 따르고 있는 인물이다. 希烈이 귀띔을 하여 구금토록 했다고 한다. 李元平은 부끄러워 자기 자리를 피하였지만, 希烈을 면책했다.

당시 상석에서 李希烈에 가담한 朱滔·王武俊·田悅·李納의 사자가 와 있었으며 그 석상에서 宰相을 내린 것이라는 따위 아첨의 말을 하자, 顏은 이를 꾸짖고 「재상이라니 무슨 宰相도 않은 소리를 하는가. 너희는 安祿山을 비난하다가 죽은 顏杲卿을 알고 있을 것이다. 그는 나의 종형이다. 나는 나이가 八十으로 절개를 지켜 죽을 줄 알 따름이다. 어찌 너희의 유혹과 위협을 받을소냐」하였기 때문에 四명의 사자는 대답할 말도 없었다.

李希烈은 무장한 十명으로 하여금 관사를 호위시키고 뜰안에 구덩이를 파놓고 거기다 묻어 버린다는 위협을 했다는 등 여러 가지 일이 있었지만, 조정과 李希烈과의 사이에 모종의 균형이 유지되는 동안은 어쨌건 안전했다. 이제 蔡州까지 후퇴한 李希烈은 顏眞卿을 龍興寺에 두었다고도 하는데, 일진일퇴 이후 간신히 唐朝가 열세를 만회하고 李軍이 고립되자 죽음을 당하게 되었던 모양이다.

舊唐書의 德宗紀에는 「貞元元年正月癸丑 비로소 太子太師 魯郡公 顏眞卿이 李希烈에게 살해되었음을 듣고 司徒를 추증하고 朝會를 페하기를 五일, 시호를 文忠이라 하고 인하여 특별히 男顏·頵等에게 관직을 내렸다」고 써 있다. 그런데 本傳에는 「興元元年 八月 五日, 곧 閤奴(엄노)와 碩과 景臻(신진) 등으로 하여금 眞卿을 죽이도록 하였다」고 되어 있다. 本傳은 興元元年(七八四) 八月에 죽음을 당했고 그 이듬해 貞元元年(七八五) 正月 황제에게 그 죽음을 듣고 司徒를 추증한 것으로 되어 있는 것이다. 通鑑에 이르기를 「먼저 가로되, 칙명이라 하니, 眞卿 배례하였다. 奴 가로되, 마땅히 卿에게 죽음을 내리노라. 眞卿 가로되, 老臣은 행실이 무상하여 죄 죽음에 해당한다. 비록 그러나 사신이 어느 날 長安에서 왔는지 모르겠도다. 眞卿 꾸짖어 가로되, 바로 역적이로다. 무엇이 칙명이냐. 마침내 이를 목졸라 죽였다. 나이 七十七」이라 하였다. 李希烈은 興元元年 二月, 스스로 大楚皇帝라 일컫고 있었던 것이다.

이에 대하여 殷亮이 撰한 〈行狀〉에는, 「貞元元年 王師 다시금 세를 멸침. 적은 蔡州에 변이 있을까 염려하고 그해 八月 二十四日 辛景臻 등으로 하여금 公을 龍興寺에서 살해케 하였다」고 되어 있는데, 黃本驥는 이해 八月은 癸亥朔으로서 二十四日이 丙戌이므로 新書의 本紀와 딱 부합되어 마땅히 이를 따라야 한다고 「顏魯公生卒葬地考」라는 글을 지어 顏의 문집에 곁들여 싣고 있다. 이 설을 따르는 사람이 많은 것 같다.

顏眞卿의 書學

舊唐書의 顏眞卿傳에는 「어려서부터 글을 잘하고, 특히 正草書를 잘 썼다」고 되어 있고, 新書에는 「正草書를 잘하여 필력이 군건하고 아름답다. 世·寶로서 이를 전한다」고 적혀 있다. 그런데 唐代에 있어 顏眞卿의 글씨는 어느 정도로 인정되어 있었을까.

張懷瓘의 〈書斷〉은 開元 무렵에 엮은 것이므로 眞卿의 글씨는 어느 그 중에 들지 않았는 것은 당연하지만, 竇泉(두기)의 〈述書賦〉는 大曆四年의 撰으로 顏眞卿은 이미 六十세를 넘었는데 그 이름이 보이지 않는 것은 무슨 까닭일까. 顏보다 좀 후배인 듯한 李陽冰이 실려 있는데 그가 무시당하는 것은, 竇氏가 그렇게 높이 평가하지 않았다 보아 틀림없겠지만 그 이유는 좀 생각해 볼 필요가 있을 것이다.

李肇(조)의 〈國史補〉에 「張旭의 草書는 필법을 터득하여 뒤에 崔邈(막)·顏眞卿이 있으나 旭에 이르러서는 非短하는 자가 없다」고 하였다. 新唐書 李白傳 끝에 「後人 글씨를 논하는 자가 없다」고 하였다.

新唐書 李白傳에서 「張旭의 筆法을 말하는 자, 歐·虞·褚에는 혹시 이론이 있으나 旭에 이르러서는 모두 이론이 없는데 오직 崔邈·顏眞卿이 되었다는 것을 新唐書조차 取하지 않았다.

李肇는 元和中(806~820 A.D.)에서 長慶(821~824)에 이르는 傳聞을 채록한, 대단히 중요한 史料로서 그의 〈國史補〉는 開元(713~741)에서 長慶(821~824)에 이르는데 新唐書가 이에 부합하는 소리로서 믿을 만하다고 생각되지만, 이런 종류의 이론바 瑣言碎事라고 헐뜯는 것을 新唐書의 편자의 한 사람인 宋祁가 小說雜記에 의하여 보충해 놓았다 하여 근세의 史家, 특히 趙翼들의 배격 대상이 되어 있다. 그러나 어쨌든 그 무렵 글씨의 제일인자로서 평판이 높은 張旭에게서 직접 법을 배워 그 후계자로서 중시되었다는 일은 사실이었을 것이다.

新唐書는 이 기사 앞에서 李白傳의 마무리로서 「文宗 때 조치를 내려 白의 歌詩, 裴旻의 劍舞, 張旭의 草書를 三絶로 하였다」 했으니, 李白도 張旭도 顏眞卿도 이미 世上에 없는 文宗朝(827~840)에서의 世評도 여전히 張旭을 첫째로 꼽았던 것이다.

오늘날의 평론과는 반드시 일치하지 않는 점에 주의할 필요가 있다.

顏眞卿이 당시 가장 꼬명했던 張旭에 접촉하여 그 영향을 받은 일이 있다고 하면 그 사실을 알 수 있다.

실제는 어떠했을까. 宋의 陳思의 〈書苑菁華〉에 실린 「傳授筆法人名」에, 蔡邕(옹)이 신선에게서 배운 뒤 崔瑗과 딸 文姬에 전하고, 그 이래 鍾繇·衛夫人·王羲之로 전하는 과정을 서술하고, 唐에 이르러서는 虞世南·歐陽詢·陸柬之로 전하고, 「柬之 이를 陸彦遠에 전하고, 彦遠은 이를 張旭에 전하고, 昶은 이를 李陽冰·徐浩·顏眞卿·鄔彤·韋玩·崔邈에 전하였다」고 되어 있다. 顏眞卿·鄔彤·韋玩·崔邈에 전하였다」고 되어 있다. 여기에는 張旭이 昶으로 되어 있는 귀절을 인용하여 張旭으로 되어 있으나 출처를 〈法書要錄〉이라 註했는데 이것은 같은 〈書名이 잘못되어 있다.

宋의 朱長文의 〈墨池編〉에 수록된 〈古今傳授筆法〉에는 「歐陽詢은 張長史에 전하고, 長史는 李陽冰에 전하고, 陽冰은 徐浩에 전하고, 浩는 顏眞卿에 전하고, 眞卿은 鄔彤에 전하고, 鄔彤은 崔邈에 전하였다」고 되어 있다.

元의 鄭构의 〈衍極〉에 실린 것이라 하여 다음과 같은 〈書法流傳之圖〉가 나와 있다. (보통 서적에는 문장으로 쓰여 있을 뿐, 도표는 없다)

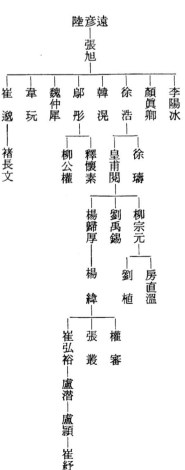

서로 같고 다른 점이 있어, 前二者는 顏眞卿을 張旭의 손자 뻘 제자로 하고 있는데 〈衍極〉의 李陽冰·顏眞卿 이하 崔邈까지를 顏眞卿을 張旭의 직속 제자로 하는 것이 옳을지 모른다. 懷素에게 보낸 「懷素上人草書歌序」라는 것이 전해져 있어 文集(卷五)에 실려 있다.

「……羲·獻孜降, 虞·陸이 相承하고 口訣手授로써 吳郡의 張旭長史에 이름. 姿性은 비록 顚逸하나 古今에 超絶이요, 楷法이 精詳하며 特히 眞正하다. 某早歲에 懇習이 불능하여 마침내 이로써 성취학이 없었다. 資性이 劣弱하고 또 한 物務에 접하여 누차의 激勸을 입고 告하기를 筆法으로써 하였다……」

이에 따르면 顏眞卿은 소시때 직접 글씨를 배우고 또한 그 法을 이어받았다는 것이다.

또 宋史藝文志의 小學類에 「顏眞卿筆法 一卷」이 기록되어, 지금 전해지는 〈張長史十二意筆法記〉가 그것이리라는 말도 있다.

이 文章은 《法書要錄》에 수록되지 않고 宋에 이르러 《墨池編》과 《書苑菁華》에 수록되었다. 僞撰이라는 설도 있어 따로이 다시 논해야 되겠지만, 만일 믿는다면 여기에는 顏眞卿이 張旭에게서 書法을 배운 것은 天寶 二年, 醴泉尉를 그만두고 洛陽에 갔을 때라고 씌어 있다. 때에 三十五세이다. 이 해를 「소시에」라기는 너무 늦지 않을까.

張旭의 자세한 事蹟은 알 수 없고 生卒의 해를 밝히기 어려우나 杜甫(712~770A.D.)보다는 상당한 연장자이고 李白(699~762A.D.)과는 비슷한 듯, 玄宗의 開元·天寶 시절을 주된 활약시대로 하다가 李白에 앞서 별세했으리라는 결론을 얻을 수 있다. 그렇다면 顏眞卿보다 十세쯤 연장인 셈이 된다.

또 유명한 書僧 懷素는 생사의 연월을 확정할 수 없으나 開元十三年(725) 또는 二十五年(737) 生으로 생각되어, 張과 懷素의 중간에 마침 顏이 개재하는 것은 틀림이 없다. 예의 懷素의 《自叙》는 大曆十二年(777A.D.) 冬十月의 작품이고 그해 八月 刑尙尙書家가 된 顏眞卿을 찾아가 그의 추천장으로 받은 것이 앞에서 말한 「懷素上人草書序」로서 그 全文이 《自叙》에 인용되어 있다. 아니 어쩌면 流傳한 《自叙》에 의하여 顏의 문집에 수록되었을지도 모른다.

세상에 전해지는 顏眞卿의 墨蹟의 하나로 「草篆帖」이라는 尺牘이 있어 「忠義堂顏書」에도 새겨져 있지만, 거기에는 다음과 같이 씌어 있다.

眞卿自南朝來。上祖多以草隸篆籀。爲當代所稱。乃至小子。斯造大喪。但曾見張旭長史。顏示少糟粕。自恨無分。遂不能佳耳。眞卿白。

草篆帖

이 墨蹟을 진품이라 한다면 顏眞卿이 張旭의 가르침을 받은 일을 거듭 입증하게 되는데, 傳模의 刻帖에서는 어느 정도 믿어서 좋을지 알 수 없다.

당시 張旭은 이미 세상을 떠나고 懷素의 《自叙帖》에 「顏刑部. 書家者流. 精極筆法. 水鏡之辨. 許在末行.」이라고 되어 있듯이 張旭의 명성이 이어받고 있었던 모양이다. 그러나 그 평가는 그렇게 절대적인 것은 아니었던 모양이다.

여기에、그 撰者에 대하여도 분명치 않은 것이기는 하지만 《唐遺名子呂總續書評》이라는 것이 《書苑菁華(卷五)》에 수록되어 있다. 각 체로 나누어 唐代에 書名이 높았던 사람들에게 단평을 가한 것으로서 篆書는 李陽冰 한 사람인데 「若古釵倚物. 力有萬夫. 李斯之後. 一人而已」라 했으니, 이것은 문제없이 제일인자이다.

八分書는 梁昇卿·薛稷·盧藏用·張庭珪·韓擇木·史惟則의 五人. 이 선정도 타당한 것 같다. 楷書、行書는 薛稷으로부터 釋崇簡까지 二十三人. 顏眞卿은 그 八번째에 들어 있고 僧侶만은 三人을 끝에다 묶어 열거하고 있다. 草書는 張旭을 첫째로 하여 「立性顏逸. 妙絕古今。」이라고 최고의 평어를 주었고, 僧侶이기 때문에 제일 뒤로 미뤄져 있지만、釋懷素는 「擾豪劃電. 隨手萬變」이라고 이것도 높다.

顏眞卿은 楷書行書 二十三 名家中에 열거되어 있으나 다른 諸家에 비하여 특별히 높게 평가되었다고는 볼 수 없고 中位 대우인 듯이 여겨진다. 최초의 薛稷도 「風驚苑花, 雪惹山柏」이라 하여 구체적으로는 무슨 뜻인지 분명치 않으며, 한때 크게 유행했던 李邕은 「華嶽三峰, 黃河一曲」이라고 웅혼한 글씨를 연상케 하나 그 지위는 암시하지만, 한한 「鋒絕劍摧, 驚飛逸勢」라고 자못 힘차고 생생한 글씨를 연상케 하나 그 이상으로 솟지는 않는 듯이 느껴진다.

또 書苑菁華(卷十九)에 唐 范陽의 盧雋의 「臨池妙訣」이란 것이 실려 있다. 佩文齋書畫譜(卷三)은 書苑菁華에서 轉載하여 「唐盧攜」라 標出하고 「一作范陽盧雋」이란 註를 하고 있다. 古今圖書集成字學典(卷八十三)도 같다.

盧雋이라는 이름은 史書에 보이지 않지만 盧攜라면 舊唐書(卷一七八) 新唐書(卷一八四)가 모두 傳을 싣고 있다. 范陽을 本貫으로 하고 字는 子升. 進士에 발탁되어 戶部侍郎、翰林學士承旨에서 乾符五年, 同中書門下平章事에 승진, 이어 中書侍郎·刑部尙書·弘文館大學士를 배수했다. 그러나 인물로서는 그다지 평좋은 편은 아니었으므로 유별나게 假托되는 사람은 아닐 것이다. 실제로는 이 사람의 撰일지도 모른다. 余紹宋의 《書畫書錄解題》에서도 僞撰이라 하지는 않고 있다. 그렇다면 乾符(元年—874A.D.)보다는 좀 앞선 것으로 되어 殘闕本인 듯하지만 상당히 중요시해도 좋겠다. 그 篇首에 書法傳授의 원류를 서술했다. 여기에 그 부분을 譯述해 본다.

吳郡은 곧 羲獻의 張旭이 말하였다. 智永禪師가 江을 건너자 楷法도 이에 따라 건넜다. 永禪師는 곧 羲獻의 손차로서 그 家法을 얻어 이로써 虞世南에 傳授하였다. 虞는 陸柬之

에게 전하였었고, 陸은 아들 彦遠에게 전하였다. 이로써 나에게 전수되었다. 불연이면 무엇으로써 古人의 詞를 알 수 있으랴, 운운.

彦遠은 나의 외삼촌이다.

雋 생각컨대 永禪師의 당질 纂 및 손자 渙은 모두 글씨를 잘 써서 능히 대를 이을 수 있다. 張懷瓘의 〈書斷〉에 일컫기를 虞·褚 두 사람만이 虞公을 師로 하여 纂보다 뛰어나며, 褚는 함께 史陵을 스승으로 섬겼다. 陵은 필시 隋人이리라. 旭의 法을 전하였다.

〈書後品〉에 또 이르기를 虞·褚는 함께 陸만이 虞公을 홀로 師로 섬겼으며, 上官儀는 虞公을 師法으로 하여 纂보다 뛰어남이 아님이 아니며, 渙은 그 法을 전하였다. 이는 곧 陸彦遠을 入室을 삼고 劉尙書 禹錫을 及門者로 삼았으며, 柳는 方少卿 直溫에게 전하였고, 逸는 淸河의 崔邈에 전하고, 逸는 韓太傅 滉, 徐吏部 浩, 顔魯公 眞卿 등.

徐吏部 浩 이를 皇甫閱에 전하고, 閱은 柳宗元員外로써 及당질인 野奴 두 사람을 넣어도 좋을 것이다. 韓方明에 전하였다. 내가 아는 자 또 魏仲犀員外로써 入室을 삼고 劉尙書 禹錫을 及門者로 삼았으며, 柳는 方少卿 直溫에게 전하였다.

대의 賀拔 恕, 冠司馬 璋, 李中丞 戎은 모두 方 이며, 魏仲犀員外로써 韓方明에 전하였다. 근 대의 賀拔 이를 皇甫閱에 전하고, 閱은 柳宗元員外로써 口傳手授에 의하지 않고서 능히 이를 터득한 자는 일찍이 보지를 못하였다.

대개 글씨는 口傳手授에 의하지 않고서 능히 이를 터득한 자는 일찍이 보지를 못하였다.

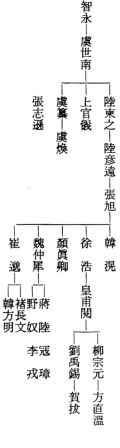

이상의 인물들은 正史에 이름이 없는 사람도 대부분은 〈書斷〉과 〈述書賦〉에 논평되어 있어 당시에 저명했던 일을 알게 된다.

대체로 〈衍極〉과 비슷한 것이 된다.

약간 서술이 불투명한 데는 있으나 이것을 도표로 표시하면 다음과 같이 될 것이다.

等하였다」고 적혀 있다.

徐浩는 틀림없는 名家이므로 새삼 말할 필요도 없으나 舊(卷 一三七) 新(卷 一六〇) 浩의 부친 嶠之 글씨를 잘 써서 法으로써 浩에게 전수하였는데, 더욱 잘 썼다. 일찍이 四十二 幅의 병풍을 썼고, 八體를 구비하였으며, 草隷를 가장 잘함. 世人은 그 法으로 달리는 怒猊抉石, 渴驥奔泉(성난 모습인 돌을 도려내는 듯하고 목마른 말이 샘으로 달리는 듯하다)이라」 하였다. 그러나 이에 따르면 張旭이 아니라 부친 徐嶠之에게 배운 것으로 된다.

부친이 廣平太守였던 일로 해서 〈述書賦〉에 「廣平의 아들, 令範의 으뜸이다. 鍾은 그 위에 「鍾의 門에 姬姓하고 王의 後에 逖迤(위이)하다」고 찬양하고 있다. 「令範의 으뜸」이란 맨우 높은 評價며, 그 위에 「鍾의 門에 姬姓하고 王의 後에 逖迤하다」고 되어 있는 것이다. 姬姓의 뜻은 未詳이나 아마 鍾繇의 門에 들려 하고, 王羲之의 뒤를 따를 만하다는 뜻인 듯하다. 즉 鍾의 본보기라는 것이다.

다. 이해 顔眞卿은 七十四세의 高齡으로 太子太師가 되어 있었다. 徐浩는 建中三年 八十歲로 별세하여 太子少師를 追贈받았다. 徐浩를 이토록 重視

魏仲犀·蔣陸 및 野奴의 이름은 他書에서 찾아볼 수가 없다. 〈書苑菁華(卷二〇)〉에 「魏仲犀師 張旭」이라 되어 있는 것은 盧의 글에 의거한 것이리라.

韓方明에는 《授筆要說》이 있어 요컨대 唐末에 이르는 항간의 평판 韓方明에는 《書指論 一卷》이 있어 唐書藝文志에 보인다. 지금은 전해지지 않는다.

褚長文에는 《書指論一卷》이 있었던 것은 사실이 唐末에서 인정하지 않았다.

顔眞卿의 평가를 일거에 높인 것은 宋의 蘇軾이 아닐까. 蘇는 「書唐氏六家書後」라는 글 가운데서 다음과 같이 적고 있다.

魯公의 글씨는 雄秀獨出하여 古法을 一變함이 杜子美의 詩와 같다. 格力이 天縱하여 漢魏晉宋 以來의 風流를 奄有한다. 後의 作者는 거의 손을 대기 어렵다.

이것은 곧잘 引用되어 누구의 귀에도 익은 말이지만 顔眞卿을 이렇게까지 격찬한 것은 아마도 이것이 처음일 것이다. 明의 董其昌의 《容臺別集》에 보이는 다음 기사와 더불어 생각해 보면 이것이 그간의 사정을 잘 알 수 있을 것이다.

宋人이 閣帖을 모을 때 어찌하여 顔平原을 넣지 않았으며, 더욱 柳帖은 一種만이 아니었던가. 이는 곧 宋初에는 아직 顔을 존경하는 자가 적었고 蘇黃諸公이 出世함에 이르러 비소 숭상하게 된 것이리라. 子長의 史記가 晉魏의 이후 모두 行하여지지 않았으며, 또한 班掾이 가장 두드러졌던 것과 같다. 古人의 정신의 발로로 예로부터 時節이 있는 것이다.

는 中唐에 오직 新異를 標出한 張旭을 따를 만한 몇 사람 가운데 顔眞卿이 있었음은 틀림없을 것이다.

韓滉은 舊唐書(卷一二九) 新唐書(卷一二六)가 모두 상세한 傳을 싣고 있다. 太子少師·韓休의 아들이다. 貞元元年, 檢校左僕射·同中書門下平章事가 되어 그 다음다음 해 六十五歲로 별세, 太傅를 追贈받았다. 舊書에는 「가장 글씨에 능하고 겸하여 丹靑을 잘 하였으며, 繪事는 急務가 아니므로 스스로 그 재주를 숨기고 일찍 이를 전하지 않았다. 그림은 宗人 幹과 同」라고만 적혀 있다. 新書에는 「글씨는 張旭의 筆法을 터득하고

陸柬之는 虞世南의 조카로 글씨는 숙부의 體則은 있으나 風骨은 이어받지 못했다. 虞纂은 〈書斷〉 虞世南 항목의 말미에 부기되어 있다. 風骨은 이어받지 못했다. 張志遜은 또 纂의 버금이었다.

즉, 「楊師道·上官儀·劉伯莊 및 師法을 虞公으로 세워 纂보다 솟았다. 張志遜은 또 纂의 버금이었다」라 하였다. 그리고 보면 여기에 虞世南의 제자로서 楊·劉 두 사람을 넣어도 좋을 것이다.

渙은 武官을 제수받았고.

渙은 또 篆의 버금이었다.

이런 일을 어째서 모두 발견하지 못했을까. 그런데도 柳公權은 一帖에 그치지 않았는데 顔은 一行도 수록되어 있지 않았던 것이다. 蘇黃이 찬양하였음으로 인하여 일약 세상의 인기를 얻었다는 것이 실정일 것이다.

한 부분에까지 미치고 있는 것으로, 만년 黃子思集의 끝에 題하여 이렇게 말하고 있다. 蘇軾의 顔眞卿 숭상은 좀더 세세한 내 일찌기 글씨를 論하여 말하기를 鍾王의 蹟은 蕭散簡遠하여 妙는 筆畫 밖에 있다. 다음의 문장은 그다지 많이 인용되지 않았지만, 다음의 翁然히 그를 宗師로 삼았다. 蘇李의 天成, 曹劉의 自得, 陶謝의 超然, 대체로 또한 天下는 翁然히 그를 宗師로 삼았다. 그리하여 鍾王의 法은 더욱더 微妙하다 하였다.

蘇가 말하는 「古法을 一變」이란 실은 古今의 筆法을 薈萃한 것으로서 거기에 새로운 창조가 있었던 일은 李杜의 詩에 비할 것이라고 본다. 그러나 詩에 있어 魏晉以來의 高風絶塵 역시 적이 衰하고 古今의 詩人은 모두 衰廢하였다. 그러나 魏晉以來의 高風絶塵이 쇠퇴했듯이 글씨에 있어서도 鍾王의 蕭散簡遠의 雅趣에서 멀어졌다는 것이 古風絶塵이 쇠퇴했다고 할 수 역시 그러하다.

그것은 그렇고 〈茶經〉의 저자로 유명한 陸羽의 撰이라 하는 「懷素傳」이 〈書苑菁華〉(卷一八)에 수록되어 있다. 그중에 顔眞卿의 書法에 대하여 약간 구체적인 서술이 있는 바, 일부러 이제까지 미루어 두었으나, 그것을 다음에 抄讀해 보기로 한다.

晩歲에 顔太師·眞卿이 懷素의 同學인 鄔兵曹·彤을 물어 가로되, 無릇 草書는 師授 이외로 모름지기 이를 自得해야 된다 하고, 張長史·旭은 孤蓬驚沙를 본 일 이외에 公孫大娘의 劍器의 춤을 보고 비로소 低昻廻翔의 모양을 터득했다 하거니와, 鄔兵曹에게도 이런 것이 있는지 어떤지를 물어 본 바, 과연 어떠한지요.

懷素가 이에 대답하여 가로되, 古釵脚으로 草書의 竪牽에 이를 사양하고 떠나려 했다. 顔公은 이에 슬며시 웃고, 數月이 지나도 그 글씨에 대한 이야기를 하지 않았다.

懷素도 이를 極으로 삼음과 같다. 顔公이 가로되, 스승께서 屋漏痕과 더불어 어떠한지요. 懷素는 顔公의 다리를 안고 오래도록 唱歎하였다. 顔公이 서서히 이에 물어 가로되, 貧道는 夏雲의 奇峰을 보고 곧 이를 스승으로 하는 바, 그것은 夏雲은 바람으로 가로되, 변화하니 즉 常勢가 없으며 또 壁坼의 길이 없어 일일이 自然스럽기 때문이다. 일찌기 듣지 못한 바를 들었다 할지라 하였다.

代代로 사람을 끊지 않는도다. 顔公이 가로되, 아, 草聖의 淵妙함이여, 일찌기 듣지 못한 바를 들었다 할지라 하였다.

이상이 顔眞卿에 관한 부분으로서 陸羽는 顔과도 깊은 교섭이 있어 함께 連句를 지은 것들이 남아 있기도 한 터라, 이 문장은 믿을 만하다 할 것이다.

이것은 뒤에 말하는 「古釵股」 및 「屋漏痕」이란 말이 정확하게는 무슨 뜻인지 알 수 가 없는데, 이것은 뒤에 말하는 「古釵股」 및 「屋漏法」이라고도 불리었다. 黃庭堅의 〈山谷題跋〉(卷四)에

或者는 말한다. 顔公의 글씨는 (張)長史의 筆法을 얻었다고. 顔公이 가로되, 折釵股는 어떠한가. 懷素는 일어나 公의 손을 잡고 말했다. 老賊(중이 자신을 낮춰 말함)이 屋漏法과 어떠한가. 懷素는 顔公의 筆法을 터득했음을 자랑했다고.

이에 의하여 陸游가 전하는 說話는 적어도 北宋 이하의 作爲가 아닌 것은 믿을 수 있다. 陸游의 詩에도 「看畫客無寒具手、論書僧有折釵評」이란 말이 있어 折釵股도 같은 것인 듯하다. 「屋漏」에는 두 가 지 뜻이 있어 옛날 詩經이나 爾雅에 나오는 것은 방 안 西北쪽 구석을 뜻하지만, 宋의 劉子翬의 詩에 「又不見魯公得法屋漏雨。意象咄咄凌千古。」라고 했듯이 뜻은 그대로 지붕에서 샌 빗물 자국일 것이다. 그러나 「起止의 흔적이 없어야 한다」는 것인지 어떤지는 달리 일증할 재료가 없다. 이 일은 우선 疑問으로 남겨 두기로 한다.

라고 적혀 있으나 「古釵」은 竪牽의 法이지 屈折을 말함은 아닐 것이다. 「古釵」란 말이 글씨 方面에서 사용된 것은 앞서도 인용한 〈呂總續書評〉 중에서 李陽冰의 評語에「李陽冰書。若古釵倚物。力有萬夫」라 되어 있는데 아마도 篆書의 筆畫이 처음일 것이다. 「李陽冰書。」로 지붕에서 샌 빗물 자국일 것이다.

이 말의 해석을 보여준 것은 南宋의 姜夔의 〈續書譜〉가 最初이다. 折釵股란 그 屈折함이 둥글고 힘차야 한다. 屋漏痕이란 그 起止의 흔적이 없어야 한다. 錐畫沙란 고르게 하여 鋒을 숨겨야 한다. 壁坼이란 布置를 잘해야 한다. 그러나 모두 반드시 이렇게는 되지 않는다.

篆書의 筆畫이 遒勁한 형용으로 劉子翬의 詩에 「又不見魯公得法屋漏雨」... 折釵股, 屋漏痕, 錐畫沙, 壁坼 등은 모두 後人의 論이다.

梁·陳간의 사람인 陳郡長平의 殷不害는 書法에 능하였다. 그 아들인 殷令名은 또 가업을 잘 이어받아 唐初에서는 書法이 歐虞에 뒤지지 않는다는 평이었다. 그 손자인 開山·聞禮도 다같이 書名이 높았다. 顔眞卿의 고조부인 思魯는 殷不害의 아들 英童의 딸이었다. 그리하여 篆隷를 잘하고 題署는 더욱 정묘했다고 하는 殷仲容은 眞卿의 조부 昭甫의 손위 누이를 아내로 삼았다. 부친 惟貞은 英童의 증손 子敬의 딸을 아내로 맞이했다. 이가 顔眞卿의 생모이다. 眞卿의 형인 闕疑·幼輿도 역시 殷氏의 딸을 아내로 맞이했다. 이처럼 顔氏가 累代로 殷氏와 서로 맺어졌던 것은 현저한 사실이다.

에게서 아내를 맞이했다. 闕疑의 아내는 履直의 딸, 幼興는 踐猷의 딸로서 서로 사촌간이다. 여기서 六人을 殷氏에게서 데려온 셈이다. 顏氏에게서 殷氏에게로 시집간 일은 여기서 언급하지 않기로 한다.

顏眞卿의 부친 惟貞은 일찌기 부친을 잃고 외가에 가서 컸지만 眞卿도 고아가 되어 보친 殷夫人의 훈도를 받았다. 외조부인 殷子敬 집으로 옮겨간 일은 앞에서 기술한 바 있다. 이리하여 顏眞卿의 인간 형성에 殷氏의 힘이 컸던 것은 부인할 수 없는 사실이다. 그 書學도 殷氏의 家系에 전해 내려온 梁陳의 남방적 요소와 顏氏 본래의 北朝的 요소가 혼합되어 갔을 게라고 상상한다. 그것이 구체적으로 어떤 것이었는지는 장래의 해명을 기다릴 밖에 없다.

그리고 顏眞卿의 글씨를 형용하여 곧잘 「蠶頭鼠尾」 또는 「蠶頭燕尾」란 말이 인용되는데, 이 말의 정확한 뜻과 출전은 알려지지 않고 있다.

顏勤禮碑에 대하여

顏眞卿이 쓴 碑는 대단히 많아서, 宋人의 著錄인 《寶刻類編》에 실려 있는 것만도 刻帖을 합치면 九十 이상이나 된다. 그리고 여기에 누락된 여타의 著錄과 그 뒤 발견된 것을 따지면 백을 훨씬 넘는다.

그러나 오늘날 拓本을 볼 수 있는 것은 그다지 많지 않다. 그리고 拓本으로 유포되고 있는 것 중에는 重刻本이 적지 않다. 顏眞卿의 글씨의 진상은 의외로 그리 알려지지 않은 것이 그 실정이다.

顏書의 碑로서 종래 가장 신뢰할 수 있다고 인정되었던 것은 陝西省의 西安碑林에 놓여 있는 多寶塔碑였다. 그러나 이것은 天寶十一年(七五二) 四十四세 때의 글씨로서 顏眞卿은 貞元元年(七八五) 七十七세로 작고했고, 만년에 이름에 따라 그 書名은 높아져 心手 共히 원숙해 갔을 것이므로 그러한 것을 보려 하는 기대는 컸다.

그런데 지금도 현존하는 그의 가장 젊을 때의 글씨인 것이 그 실정이다.

그 옛날 宋代에 歐陽脩의 集古錄도 趙明誠의 金石錄도 다같이 著錄하여, 碑는 寶刻類編에도 실려 있지만, 碑는 일찌기 매몰되었던 듯, 明淸間에는 拓本조차 전해지지 않았던 듯, 하나도 著錄을 볼 수 없다. 발견자는 何夢庚(字는 客星)이라는 사람이며 碑는 四面環刻인데 그 二面은 깎여져 있었다.

趙明誠에 의하면 元祐年間(一〇八六—九四)에 長安守로 된 사람이 건물의 기초로 하기 위하여 古石刻을 사용하여 그때 갈려 떨어졌다고 하지만, 그보다 훨씬 전의 歐陽棻의 《集古目錄(熙寧二年·一〇六九序)》에 「碑內立碑年月皆亡」이라 되어 있으므로 마멸은 훨씬 전에 생겼던 것 같다.

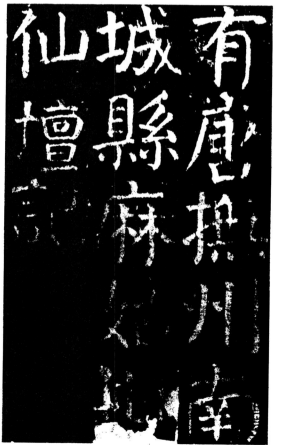

大字麻姑仙壇記

長安 舊藩庫庫, 즉, 布政使 소속인 창고 뒤쪽 땅속에서 明淸間에 顏碑가 한 基 발견되었다. 이것이 一九二二년에 顏碑가 한 基 발견되었다. 이 碑의 顏法의 특징을 가장 잘 표현한 것으로서 顏書의 입문으로서는 이보다 나은 것이 없는 것이 顏勤禮碑다.

이러한 관계로 立碑年月은 알 수 없으나 碑文中에 기재된 사실을 감안하여 立碑는 大曆十年(七七五) 전후, 顏眞卿의 六十代 말의 글씨라 추정해도 좋을 것 같다. 大曆六年의 麻姑仙壇記(大字)가 가장 이것과 공통점이 많은 듯이 여겨지는데, 그것도 하나의 방증이 될 것 같다. 乾元二年(七五九)이라는 설과 大曆十四年(七七九)경이라는 推計가 있으나 여기서는 그 어느쪽도 따르지 않는다.

顏勤禮는 顏眞卿의 증조부로서 字는 敬, 唐初의 저명한 학자인 顏師古의 아우이다. 義寧元年(隋大業十三年·六一七), 뒤에 唐太宗이 된 李世民을 따라 長安에 들어와 朝散正議大夫를 제수받고 秘書省校書郞이 되었다. 후에 崇賢館學士가 되어 秘書省著作郞에 이르렀다. 長兄인 師古는 秘書監, 次兄인 相時는 禮部侍郞으로 다함께 崇賢·弘文舘의 學士이며 아우 育德은 司經局에 있었다. 高宗의 王皇后의 외조부인 柳奭의 누이를 아내로 맞아 들였으므로, 이것이 승진의 계기가 될 터이었으나, 永徽六年, 王皇后가 총애를 잃고 폐위되자 이 연줄을 입어 夔州都督府 長史로 좌천되었다. 夔州는 지금의 四川省 奉節이다. 그러나 顯慶六年(六六一) 上護軍을 겸임하더니 관사에서 별세했다. 이 碑는 四面刻으로서 제一面과 제四면은 마멸되었으나 第一面 一九行, 各行三十八字, 제二面五行, 各行三十七字, 제三面二十行, 各行 三十八字 약 六百字 이상을 보존한다. 그 글자는 顏法의 특징을 가장 잘 표현한 것으로서 顏書의 입문으로서는 이보다 나은 것이 없다.

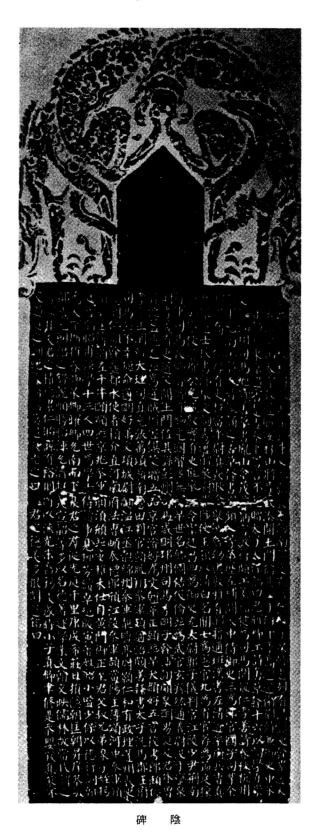

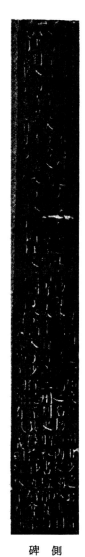

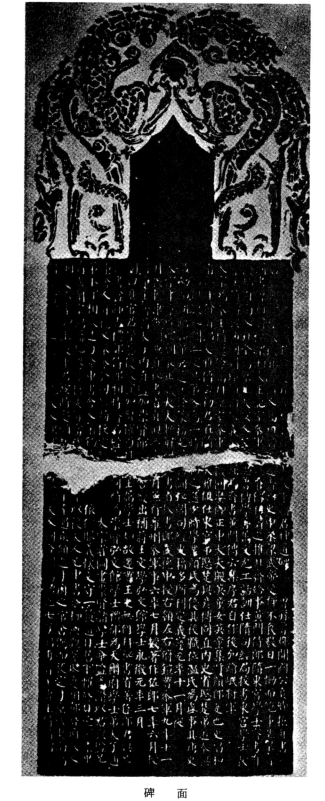

碑　陰　　　　　　　　碑　側　　　　　　　　碑　面

顔勤礼碑整本

이처럼 훌륭한 碑가 종래 어째서 그다지 환영을 받지 못했는가는, 첫째 金石家의 골동 취미에는 新出土의 拓本이 그렇게 환영을 받지 못했던 일과, 또 하나는 著錄에 의하여만 연구하는 학자에게는 단서가 없었던 때문이기도 하다.

顏眞卿의 家系에는 대대「篆籒에 능하다」고 불리는 사람이 많아, 眞卿도 이를 이어받아 그 방면의 연구를 했었던 모양이다. 이것은 北朝의 어느 시기에서 현저하게 된 경향으로서, 楷書를 써도 자주 篆書式의 筆畫을 섞는다. 顏眞卿의 계통은 거기에 결부되는 것 같다. 따라서 本書는 예시한 글자 중에도 표준으로 삼을 만한 형이 아닌 것도 있으나, 그것은 그것대로 顏書의 한 특징을 이루는 것이므로 굳이 피하지 않았다.

顏眞卿의 用筆法에 대하여

唐代 이전의 올바른 用筆法은 中國의 근대에 와서 그 전승이 끊이고 말았다. 그러나 淸國의 楊守敬이 전한 用筆法에 의하여 조사하면 고대의 올바른 법―이하「古法」이라 부름―의 진상은 아니었다.

晉·南北朝에서 唐代까지의 用筆法은 간단히 말해서 붓의 성능을 완전히 활용하여 아무런 잔재주도 부리지 않고 자연스레 쓰는 일이었다. 宋·元·明·淸으로 시대가 추이함에 따라 붓의 제조법이 변화하고 종이의 질도 여러 모로 개량되었다. 그 동안에 書法도 자연 일종의 진전을 보였는데 바탕이 되어야 할「古法」의 올바른 전승은 어느 틈에 잊혀지고 邪道로 들어가 버린 것이다.

여기서는 복잡한 논의를 피하고 古法에 의한 기본적 用筆法을 설명하는 데에 그치기로 하겠거니와, 그러기 위하여 우선 붓을 선택하는 일부터 시작한다.

붓은, 비교적 털이 빳빳하고 붓촉 길이가 중간 정도의 것이 좋다. 너무 연하고 붓촉이 긴 붓으로는 古法에 따라 쓸 수 없다. 古人이 사용한 붓은 그러한 것이 아니었기 때문이다.

붓을 쥐는 법은 雙鉤로도 무관하나 여기서는 연습의 편의상 單鉤로부터 시작한다. 보기 사진처럼 비교적 낮은 곳을 잡는다. 그리고 지도로 비유하면 東南四五度의 방향으로 붓대를 기울인다. 종이에 대한 각도는 약 六十度이다.

적당하게 먹을 묻힌 붓을 이 상태에서 가만히 종이에 댄다. 그리고 가볍게 압력을 가하여 筆壓을 조금씩 더해가면서 우측으로 끌어, 멈출 때는 그대로 붓을 들어 올린다. 그리고 붓을 가볍게 들고 자연스럽게 해야 된다. 기본이 되는 起筆─運筆─收筆의 세 동작은 이와 같이 아무런 잔재주도 부리지 않고 자연스럽게 해야 된다. 이것이 初唐 歐陽詢의 법이다. 顏眞卿의 경우도 기본적으로는 이와 다를 바 없으나 歐法보다도 붓이 약간 꼿꼿하게

선다. 그리고 역시 붓을 손가락으로 비틀거나 비틀지 않도록 조심하면서 쓴다.

顏書의 橫畫은 기본적으로는 歐書와 그다지 다르지 않지만, 손에 쥔 붓을 그대로 내린 다음, 일단 약간 들어 올려서 우측으로 긋는다. 약간 우측이 올라가게, 또 약간 압력을 줄이며 곧장 그어 정지한 곳에서는 붓대의 방향에 筆壓을 가하여 붓촉을 내리지르는 듯이 하는데 이때도 비틀거나 돌리지는 않는다. 이것이 기본이 되는 用筆이다.

顏眞卿의 用筆·結構를 연구하기 위한 알맞은 문헌으로는 宋代의 朱長文의〈墨池編〉에 수록되어 있는「筆法十二意」라는 제목의 문장이다. 이것은 宋代에 여러가지 사본이 전하고 있어 傳寫의 오류가 많아 編者인 朱長文도 그 眞僞에 대하여도 설이 갈라져, 余紹宋氏의〈書畫書錄解題〉에서는 偽撰이라 단정하고 있는 것이지만, 顏眞卿의 全集에도 채록되어 있기 때문에 전혀 근거가 없는 것으로 여겨지지 않고 겸하여 顏書의 특징과 잘 적합하기 때문에 상당히 신뢰되는 것으로 여겨진다.

唐末의 張彦遠이 엮은〈法書要錄〉에 梁武帝의「觀鍾繇書法十二意」라는 것이 실려 있다. 全文은 다음과 같은 것이다.

平謂橫也 直謂縱也 均謂間也
密謂際也 鋒謂端也 力謂體也
輕謂屈也 決謂牽掣也 補謂不足也
損謂有餘也 巧謂布置也 稱謂大小也

顏眞卿의「筆法十二意」는 이것을 부연한 것 같은 형태로 되어 있어 여기에 諸說이 갈라지는 연유가 있으나, 梁武의 撰도 眞卿이 이에 따라 계발되었다는 일도 생각할 수 있는 일이다.

그것은 그렇고,「筆法十二意」는 顏眞卿의 自記로서, 天寶五年 두번째로 洛陽에 간 顏眞卿이 裴儆의 집에 체재하고 있던 張旭에게서 筆法의 비결을 전해받은 형편을 기록한 것이라고 한다. 참고로 그 개요를 적어 본다.

막상 도읍인 長安에 돌아가게 되었을 때, 특별히 筆訣을 일러 달라고 부탁했더니 東竹林院의 小堂에서 남몰래 要訣의 문답을 행하였다.

「不이란 橫을 말한다. 그대는 이를 알고 있는가.」

張旭은 이렇게 물었다. 顏은 잠시 생각하고 대답했다.

「앞서 선생께 배운 적이 있지만, 항상 한 平畫을 쓸 때 어느 것이나 반드시 縱畫으로 하여 象이 있도록 하라는 그 말씀이 아닙니까.」

선생은 웃고 말했다.

「그렇다. 直이란 縱을 말함이다. 그대는 이를 알고 있는가.」

「直이라는 것은 반드시 邪曲시키지 않는 일을 말함이 아닙니까.」

「均이란 間을 말함이다. 그대는 이를 알고 있는가.」

「전에 가르침을 받은 바, 間에는 빛조차 받아들여서는 아니된다는 그 일 아닙니까.」

「密이란 際를 말함이다. 그대는 이를 알고 있는가.」

「力이란 骨體를 말함이다. 그대는 이를 알고 있는가.」

「築鋒하여 붓을 내리고 모두 宛成케 하며, 그것이 성기지 않도록 하는 일 아닙니까.」

「붓을 움직여 감에 따라 곧 點畫에 모두 筋骨이 있어 字體가 자연히 雄媚하게 된다는 것이 아닙니까.」

「鋒이란 末을 말함이다. 그대는 이를 알고 있는가.」

「末은 이로써 盡을 이루고 그 鋒을 꺾어 가볍게 돌리고, 혹은 또 角을 돌릴 때 은연히 이를 지나가는 것이 아닙니까.」

「決이란 牽製을 말함이다. 그대는 이를 알고 있는가.」

「牽製하여 撇을 이루고, 기세 좋게 붓끝을 꺾어 서슴없이 險峻하게 이뤄 냄을 決이라 하지 않습니까.」

「補란 부족할 때의 일이다. 그대는 이를 알고 있는가.」

「結構・點畫이 그 모양을 갖추지 못했을 때, 다른 點畫으로써 곁에서 이를 救하는 것이 아닙니까.」

「輕이란 屈折을 말함이다. 그대는 이를 알고 있는가.」

「損이란 남음이 있을 때의 일이다. 그대는 이를 알고 있는가.」

「취지는 길게 붓은 짧게, 항상 筆意로써 筆勢가 남게 하여, 點畫이 모자란 듯하게 하는 것을 말함이 아닙니까.」

「巧란 布置를 말함이다. 그대는 이를 알고 있는가.」

「쓰려고 할 때 우선 미리 字形 布置를 생각하고 그것을 平穩하게 하되, 때로는 의외의 體가 발생하고, 異勢가 나타나게 하는 것을 巧라 하지 않습니까.」

「稱이란 大小를 말함이다. 그대는 이를 알고 있는가.」

「大字는 오그려 작게 하고 小字는 펴서 크게 하며 겸하여 茂密시키므로 稱이라 하는 것이 아닙니까.」

「先生은 말했다.

「그대의 대답은 大要인데, 訣法이라는 것은 맞는다」

이상이 그 大要인데, 대체로 이해하기 어려운 표현이 많고 게다가

텍스트의 혼란도 있어 우리로서는 의미를 파악하기가 어려운 것이 많다.

第一의 「橫」은 橫畫에 대하여, 第二의 「直」은 縱畫에 대하여 基本的인 생각을 나타낸 것이리라.

淸의 鄧完白이 그 門人인 包世臣에게 第三의 「均」은 間架結構의 엄밀성을 설명한 것으로 생각된다. 「字畫이 疎한 곳은 말을 달리게 할 수도 있게 하고, 密한 곳은 針을 용납지 않게 하고, 항상 白을 재어 黑을 달리면 秀趣는 곧 생긴다」하고 가르쳤다지만, 이 조목을 좀더 설명하였다면 그러한 것이 될 것 같다.

第四의 「密」에서, 築鋒이란 붓을 수직으로 내리는 뜻이다. 「宛成」이라는 말은 아마도 「宛然成」이란 뜻인 듯하다. 「宛」에는 「順」이란 뜻이 있으므로, 자연스럽고 또한 성기지 않은, 풍만한 筆畫를 이룩하는 일일지도 모른다. 「際」는 담장과 담장이 접촉하는 곳이므로, 이것을 起筆이라고 한다면 다음 第五의 「鋒」은 收筆을 말하는 것으로서, 붓을 멈춘 데서 畫이 완성하는데 그때 붓끝이 힘차게 작용해야 된다는 뜻인 듯하다.

第六의 「力」에 있어서, 원문에는 「趯筆」이란 말이 있는데, 「趯」은 字典에 「行貌」 즉 가는 모양이라 되어 있으므로, 이는 붓을 움직여 가는 데 따라, 모두 筋骨이 있어 文字는 자연히 강하고 아름답게 되도록 하라는 말일 것이다.

第七의 「輕」은 橫畫에서 縱畫으로 옮길 때 유별나게 모서리를 만들지 말고 「闇過」한다. 이것은 歐書와 顔書의 커다란 차이점이기도 하고 또 徐浩・柳公權들과는 다른 점이다. 이것은 중요한 일이므로 뒤에 자세히 설명한다.

第八의 「決」의 「牽製」는 기세있게 삐치는 곳에 있으면 그 뒤에 오는 것이 긴요하다.

第九의 「補」는 글자를 써 가는 동안 結構・點畫에 마뜩찮은 곳이 있으면, 그 뒤에 오는 點畫으로 조절하여 최후에는 보기좋게 格構를 갖춘다는 식으로 해석할 수 있다.

第十의 「損」, 「취지는 길게 붓은 짧게」라는 것은 항상 마음에 여유를 두고, 點畫의 표현에 불통분한 곳이 있더라도 그대로 두어도 무관할 경우가 있다는 뜻일 것이다. 추상적인 해설이지만 예술적인 글씨에 그렇지 않은 것과의 분기점으로서 엣부터 諸家가 까다롭게 따지는 일이다. 또 前條의 말을 뒤집어서 거듭 설명한 것이다. 즉 格構를 잘 갖춰야만 좋을 경우도 있고 자기가 불만스러워도 그대로 두는 편이 좋을 경우가 있어 양쪽이 모두 좋을 경우가 있다는 것이다.

第十一의 「巧」는, 布置經營의 상식적 성공이 최상의 것이 아니라, 때로 奇趣異勢를 나타내는 수도 있음을 지칭하는 일일 것이다.

第十二의 「稱」은 균형을 말하는 것으로서, 「大字」는 크게 되기 쉬운 字를 말함이고, 「小字」는 點劃이 적은 단순한 字를 말함이니, 크게 되기 쉬운 繁畫의 字는 움츠리고 단순한 자는 위축되지 않도록 유의하며 굵게 쓴다. 顔書는 그렇게 되어 있다.

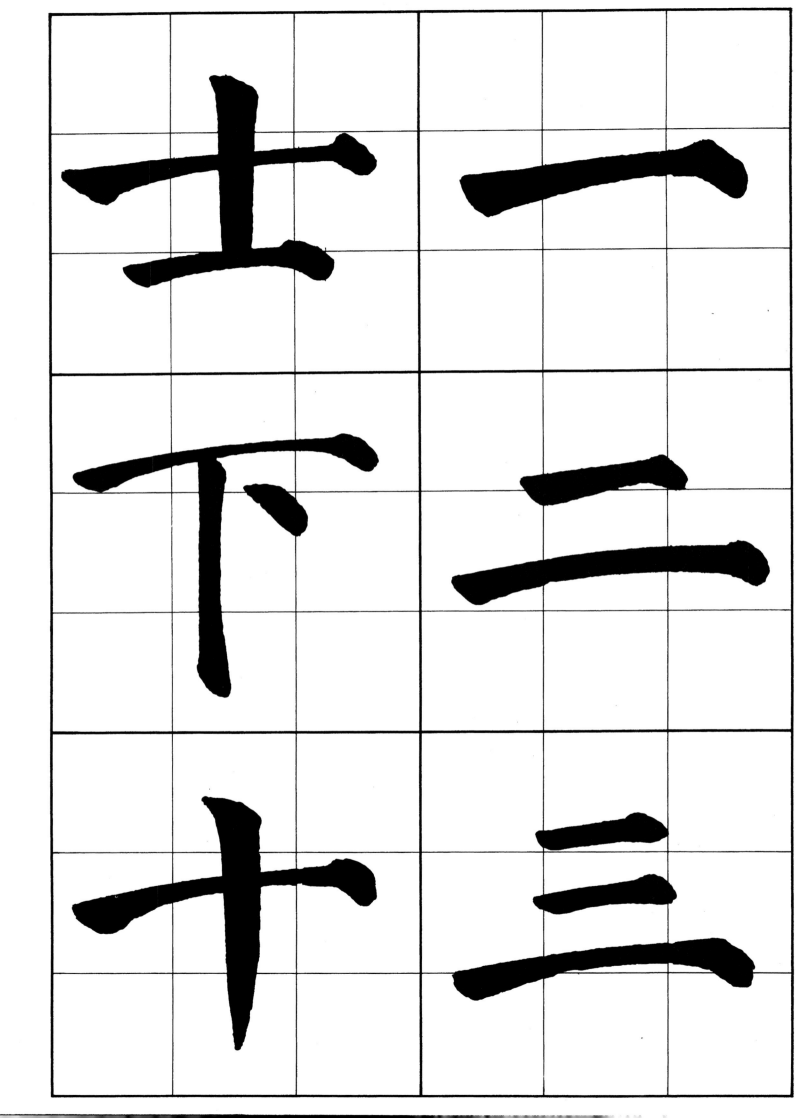

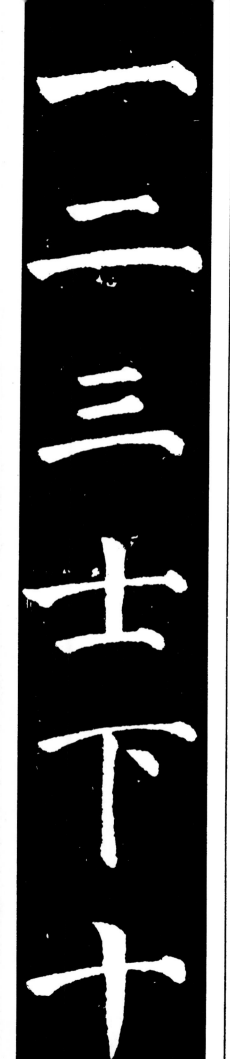

一 顏眞卿의 글씨의 橫畫은 일반적으로 縱畫에 비하여 가늘다. 그러나 「二」字와 같은 경우는 특수하여 이와 같이 꾹 누른 붓을 그대로 끌어내어 차차 筆壓을 가늘게 하여 나가다가 멈추는 곳에서 갑자기 筆壓을 가한다.

二 第一畫은 「二」을 小規模로 한 것. 第二畫은 「二」을 거의 바꾸지 않고 약간 휘는 듯이 하여 위의 畫과 照應한다. 이 第二畫은 「二」및 「三」의 第三畫과 다르지만 역시 顏眞卿의 橫畫의 특징이 되는 것이다.

三 第一 第二畫은 붓을 가볍게 내려, 그대로 우측으로 움직여 가서, 약간 筆壓을 가하여 아래 畫에 이어간다. 第三畫은 「二」과 거의 같게, 終筆에 筆壓을 강하게 하여 調和를 취하며 긴장미를 가한다. 「二」도 「三」도 畫은 並行으로서, 終筆을 눌러 「仰勢」효과를 낸다.

士 이하는 橫畫과 縱畫의 단순한 결합의 例. 橫畫이 가는 것이 顏書의 특징인데, 이 例에도 그것이 현저하다. 第

一의 橫畫은 중간께에서 상당히 가늘어지고 收筆은 그 상으로 힘이 들어가 左右의 힘이 균형을 이룬다. 縱畫은 자연스레 붓을 내려 그대로 내려그은 다음 붓을 거둔다. 第三畫은 짧게, 그다지 筆壓의 변화는 없고 第一畫과 중복된 느낌이 나지 않도록 한다.

下 第一의 橫畫은 약간 가볍게 下部를 감싸는 기분. 縱畫은 「二」의 第二畫을 세운 것 같은 것. 자연스레 내려 아래로 긋고 點을 찍을 여유를 취하기 위하여 약간 휘어지고 약간 筆壓을 가하여, 멈춘다. 點은 水平方向으로 붓을 내린 다음, 약간 아래쪽으로 붓을 끌듯이 하여 멈춘다. 이때 붓대를 손가락으로 돌리지 말아야 한다.

十 第一畫은 「土」와 거의 같음. 縱畫은 그대로 아래로 끌어 중간께로 筆壓을 줄이면서 천천히 붓을 들어 올린다. 縱畫은 약간 우측으로 치우쳐 있으나 힘의 배분은 均等인 점에 주의.

一·二·十과 같이 단순한 字는 結構法에서는 「孤」라 하

여 특히 「枯瘦」(앙상한 느낌)가 되지 않도록 筆畫에 윤기를 주도록 주의한다.

「一」의 運筆

1

2

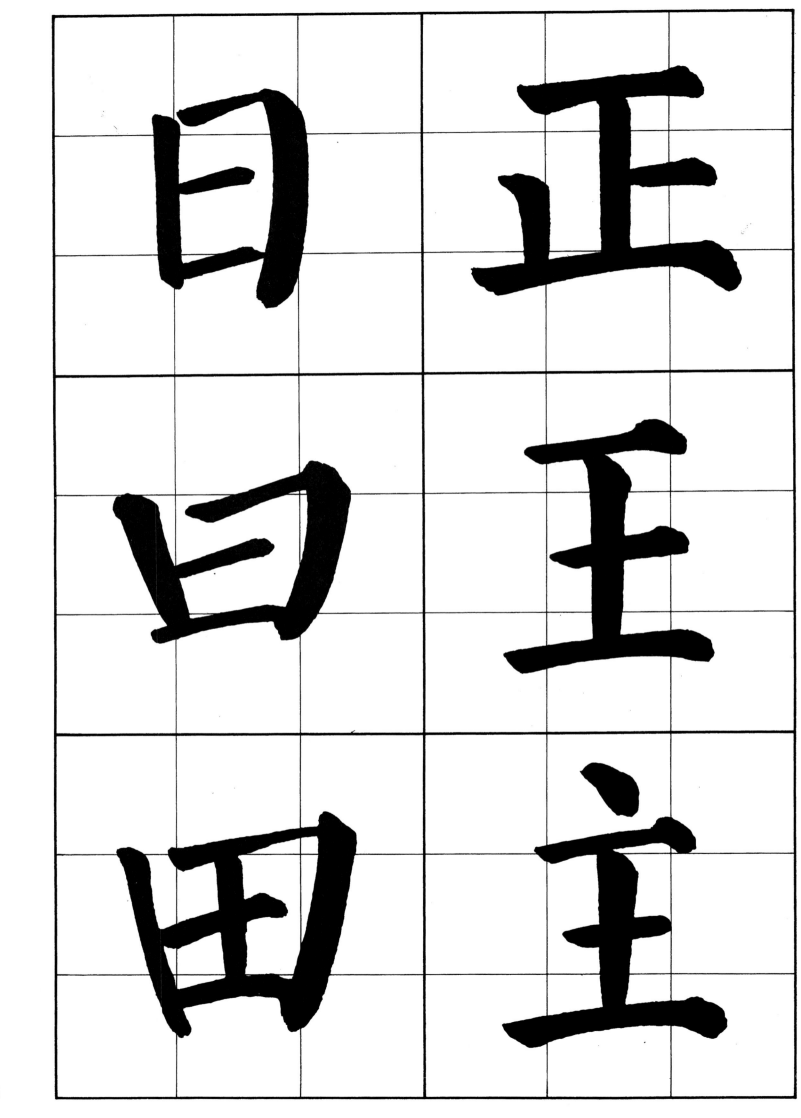

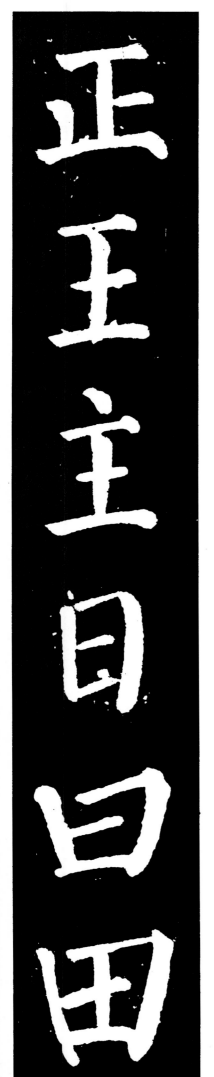

正 第一의 橫畫, 第二의 縱畫은 아무런 공작도 안한다. 縱畫은 붓을 내려서 긋고 붓을 자연스레 들어 올린다. 第三의 小橫畫은 극히 가볍게. 이것도 顔書의 특징의 하나인데, 의외로 看過되는 점이다. 第四의 小縱畫은 강하게 대고 약간 우측으로 휘게 하여 筆壓을 감하고 최후의 橫畫의 收筆과 照應한다.

王 顔書의 「王」은 대개 이와같이 幅이 좁다. 第一橫畫은 가볍게, 第二의 縱畫을 중심에 강하게 세우고, 중앙의 橫畫은 제일 가볍게, 終畫은 이것을 이어받아 약간 휘지만 三橫畫은 並行이다.

王‧日 등과 같이 단순한 字는 結構法에서는 「單」이라 하여 특히 「俊麗」할 것이 요구된다.

主 이 字도 그다지 幅을 넓게 하지 않는다. 三橫이 並行인 점은 다른 예와 같다. 第一筆의 點은 거의 水平으로 우측을 향하여 강한 筆壓으로 내리면 筆鋒이 튀어나와 山모양이 된다. 여기서 아래로 향하여 붓을 거둔다. 이것이

顔書의 상부에 있는 點의 기본이다.

日 第一畫은 거의 직선. 第二畫은 가볍게 내리고 筆壓을 감하여 거의 종이에서 붓끝이 떨어지려 할 때 새로이 縱畫을 시작하듯이 갑자기 筆壓을 가하고, 그대로 筆壓을 유지하면서 아래로 향한다. 이때 붓의 탄력으로 筆鋒이 위로 튀어나온다. 유별나게 「轉折」을 만들지는 않는다. 中下의 二橫은 가볍게 붓을 내려 그대로 긋고 그대로 들어 올

린다. 下橫의 각도가 달라져 있는 점에 주의.

日‧田 우측 어깨는 「日」과 같지만 筆壓이 약간 강하다. 橫畫이 口形 안에 있을 경우는 그 전부가 並行이 되지 않는 점에 주의.

顔法의 「口」는 左縱畫이 곧게 또는 다소 안쪽을 향하여 휘고, 右縱畫이 안을 싸듯이 굽는 것과, 左右 양쪽 모두 안을 싸듯이 하는 이른바 「向勢」를 취하는 것이 있다.

折의 運筆

17

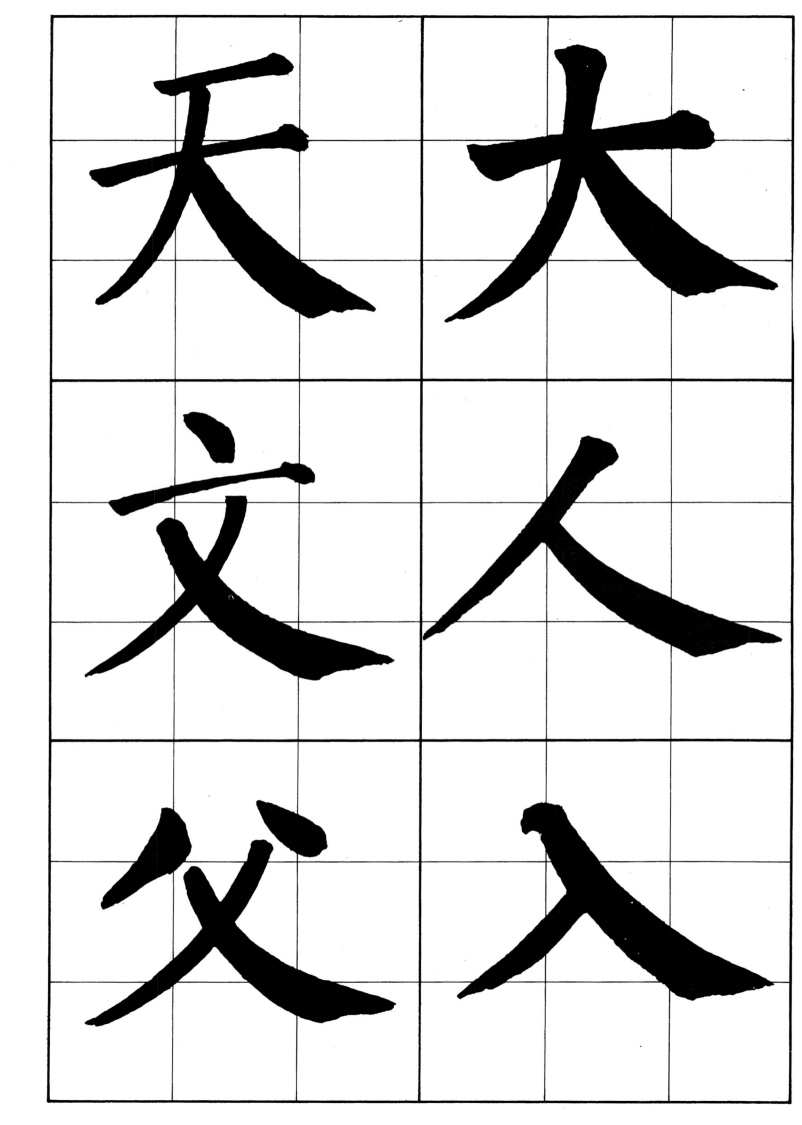

天 大

文 人

父 入

18

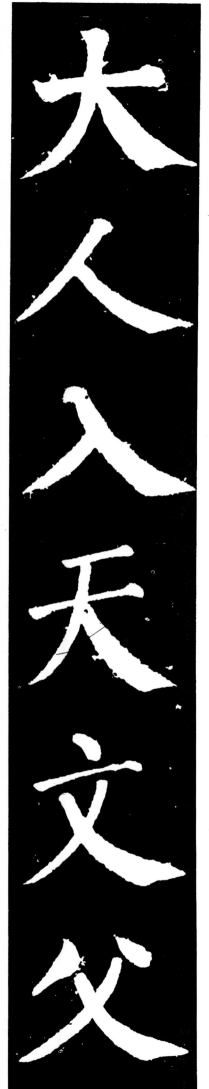

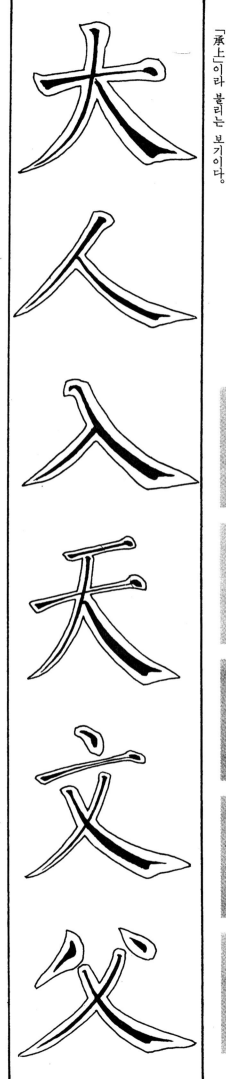

이하는 掠과 礫이 있는 여러가지 예.

大 橫畫의 중심 위에 掠의 起筆을 내리고, 약간 좌측으로 향하여 그어 내려가다가 크게 휘어 삐치면서 붓을 들어 올린다. 起筆은 「主」의 點과 꼭 같음. 그 중심에 左下에서 右上으로 가볍게 걸치듯이 붓을 내리고, 힘을 주면서 右下로 掠의 끝과 水平인 곳에서 천천히 붓을 거둔다.

人·入 結構法에서는 「偏」이라 하여 특히 좌우의 힘의 균형에 주의한다. 下邊은 거의 水平이 된다. 이러한 경우의 「掠」은 거의 直線이다. 이것도 顔法의 하나의 특징.

天·文 「天」의 위 橫畫, 「文」의 點이 다같이 우측으로 치우쳐 있는 듯하지만, 실은 그 아래 橫畫쪽이 좌로 치우쳐 있는 것이다. 礫을 의젓하게 작용시키기 위해서다. 礫의 起筆의 높이에 주의. 이상 세 글자는 掠·礫을 위의 筆畫에 잘 適合하도록 한 것으로, 結構法에서는 「承上」이라 불리는 보기이다.

父 掠·礫의 起筆의 높이에 주의. 礫의 起筆이 가늘고 縱畫이 굵듯이 掠은 가늘고 礫은 굵다. 항상 橫畫이 가늘고

掠의 運筆(長)

掠의 運筆(短)

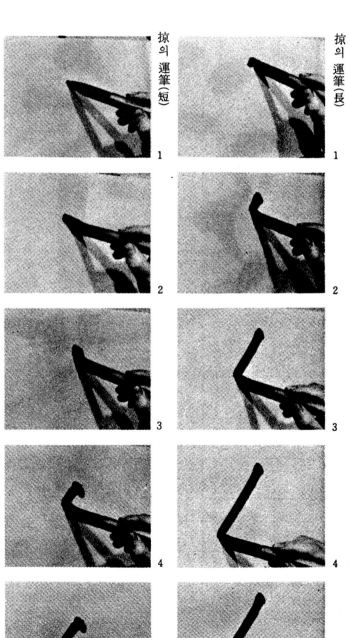

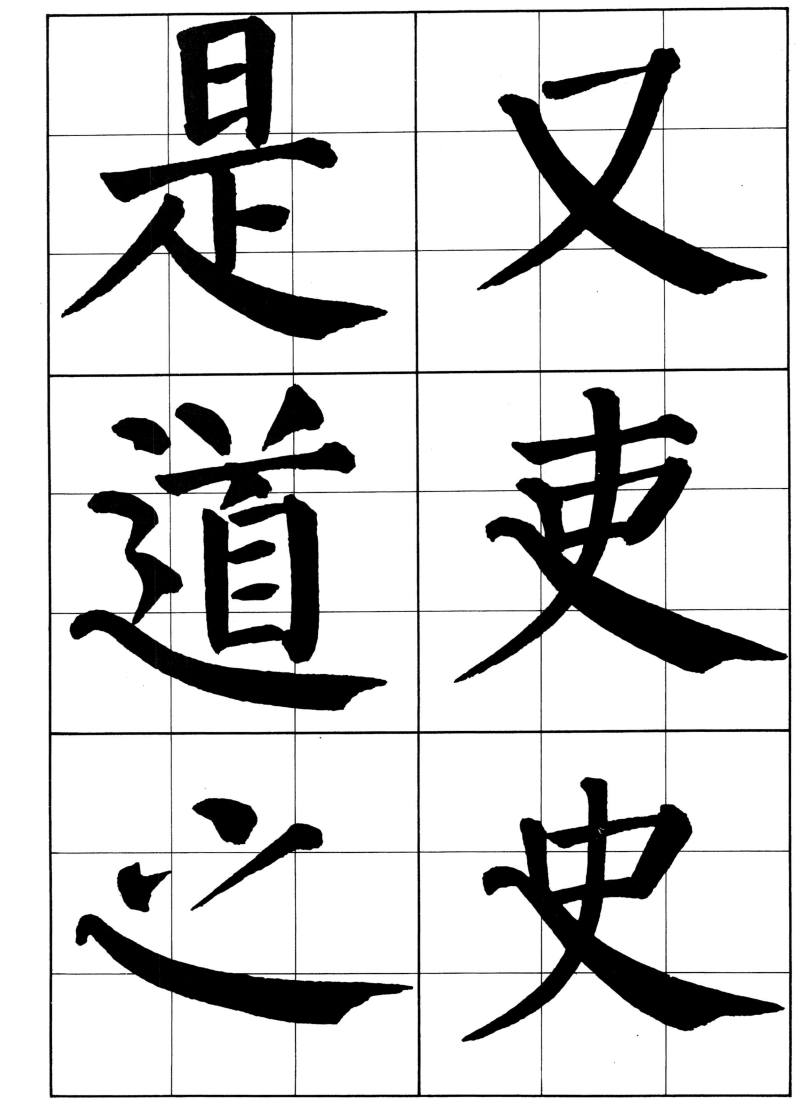

是道之又吏史

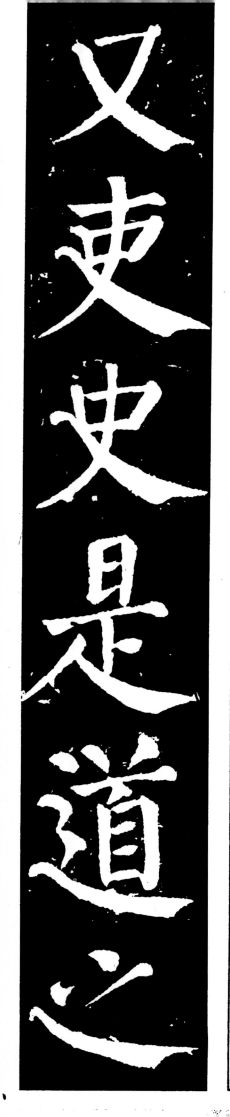

앞면에서도 볼 수 있듯이 礫의 起筆이 逆筆로 내릴 때가 있으며, 이것이 顏法의 커다란 특징이다. 이 면의 글자들처럼 가볍게 逆入한 붓을 일단 紆曲하여 원래의 방향으로 향하는 경우도 많다. 礫은 「破法」이라고도 하는데, 앞면 및 이 면의 右列까지는 「從波」, 左列과 같은 것을 「橫波」라 한다. 붓을 내리는 방향과 처음에 筆壓를 주는 법에 많은 변화가 있는 점에 주의. 그리고 일단 어느 정도의 힘을 주어진 다음은 이른바 「中鋒」이 되어 힘찬 礫이 되어 글자 전체에 긴장미가 나게 한다.

道 辶(책받침)이 活字體처럼 옹색한 모양이 아닌 점에 주의. 筆力의 傳承 과정에서 일종의 율동감을 자아낸다.

之 顏書의 특징적인 글자이다. 第一의 點은 중심선상에 찍는다. 第二筆은 그것을 받아 左下로 깊이 내려가서 右上으로 들어 올려 第三筆로 들어간다. 그리하여 左下로 향하는 직선이 되고, 橫波의 起筆은 回折하여 아래로부터 들어간다.

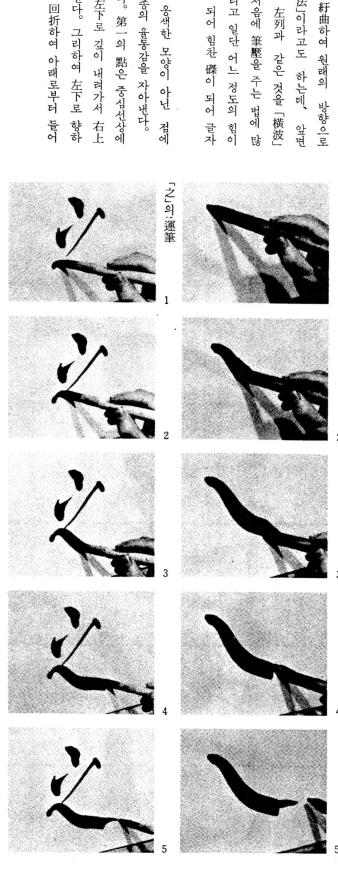

礫의 運筆
1
2
3
4
5

「之」의 運筆
1
2
3
4
5

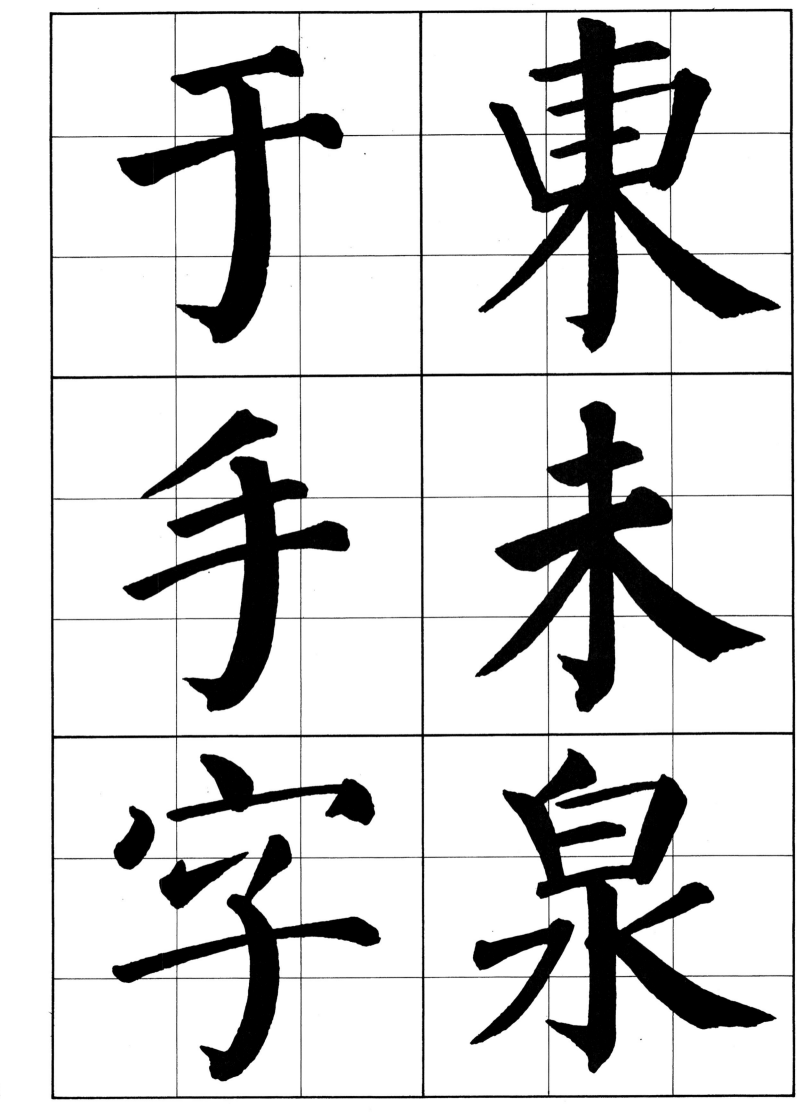

于 東

手 未

字 泉

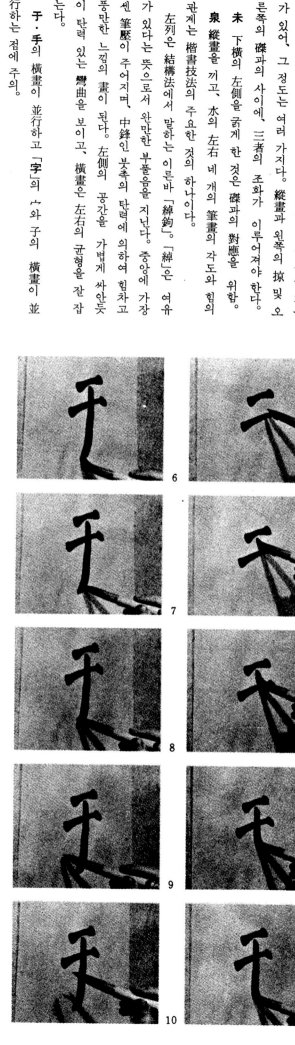

右列은 中心에 「趯」을 지닌 縱畵이 있는, 結構法에서 말하는 이른바 「中鉤」의 글자들. 縱畵은 左下를 向하여 붓을 들어넣 듯이 했다가 조금 되돌려 左上으로 가볍게 치친다.

趯은 「東」에서처럼 作을 境遇와 「末」처럼 클 境遇가 있어, 그 程度는 여러 가지다. 縱畵과 왼쪽의 掠 및 오른쪽의 磔과의 사이에, 三者의 調和가 이루어져야 한다.

未 下橫의 左側을 굵게 한 것은 磔과의 對應을 爲함.

泉 縱畵을 끼고, 水의 左右 네 개의 筆畵의 角度와 힘의 關係는 楷書技法의 主要한 것의 하나이다.

左列은 結構法에서 말하는 이른바 「緯鉤」. 「緯」은 여유가 있다는 뜻으로서 완만한 부풀음을 지닌다. 中央에 가장 센 筆壓이 주어지며, 中鋒인 붓촉의 彈力에 依하여 힘차고 豊滿한 느낌의 畫이 된다. 左側의 공간을 가볍게 싸안듯이 彈力 있는 彎曲을 보이고, 橫畫은 左右의 均衡을 잘 잡는다.

于・手의 橫畫이 並行하고 「字」의 宀와 子의 橫畫이 並行하는 점에 주의.

「于」의 運筆

6　7　8　9　10

1　2　3　4　5

23

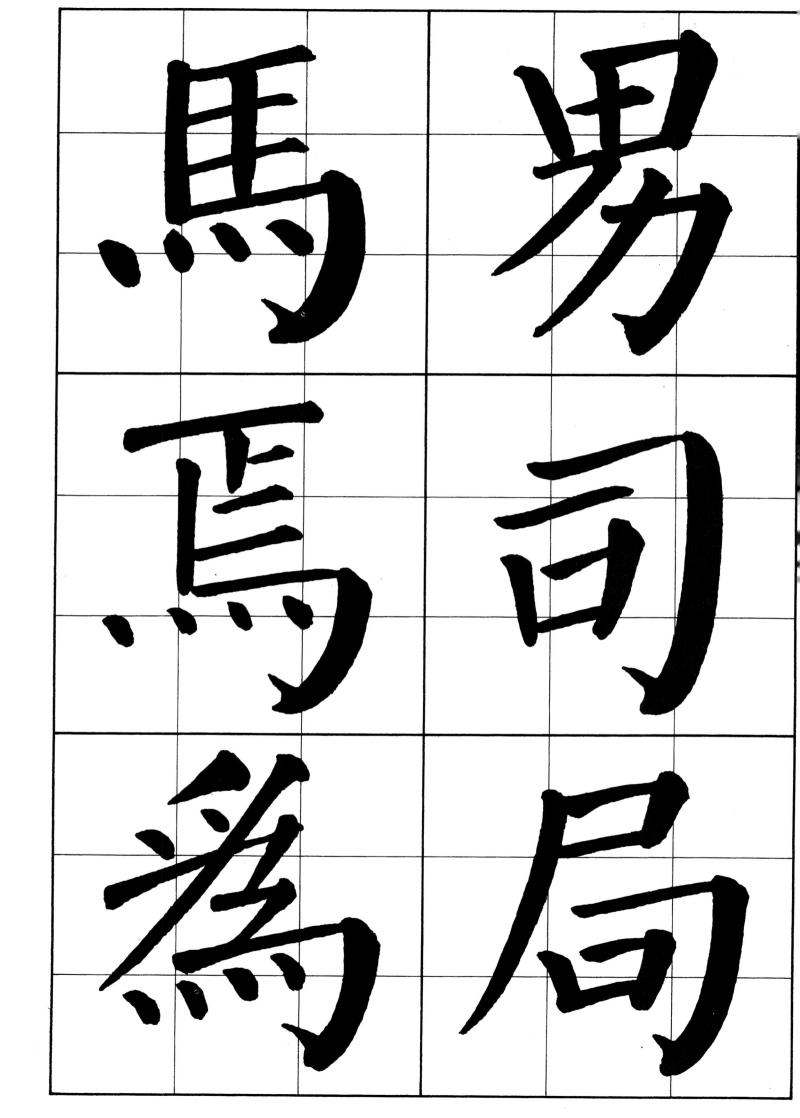

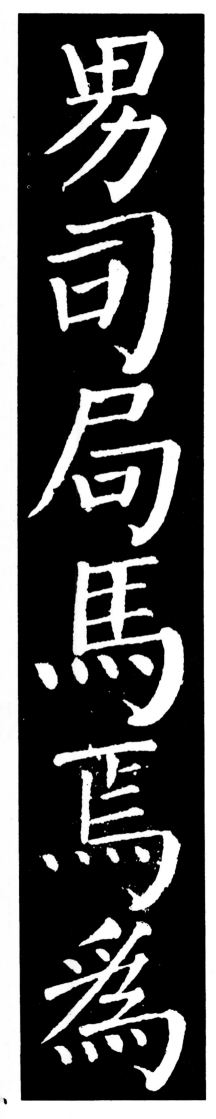

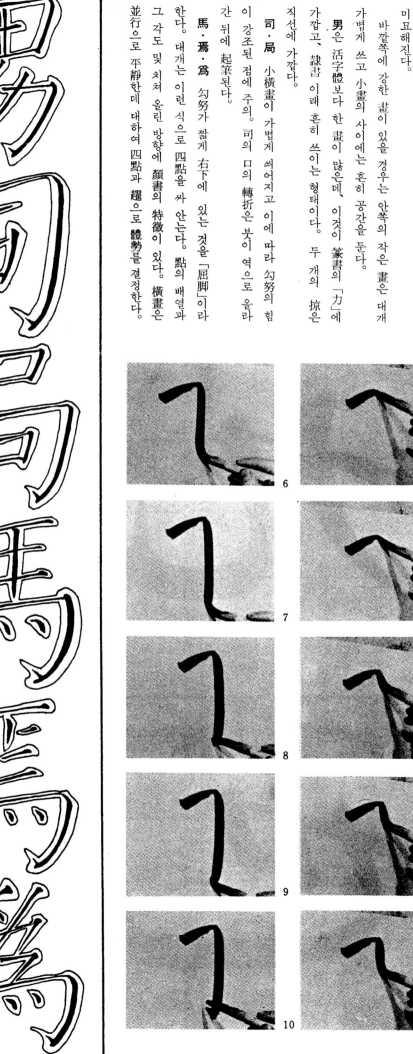

다。勾努는 가운데 畫을 싸안기 때문에 結構法에서는 「勾裏」라 한다。裏는 「싼다」는 뜻이다。空間의 分割이 더욱 미묘해진다。

縱畫은 「努」인데、그것을 휘어서 치친 畫은 「勾努」라 한

바깥쪽에 강한 畫이 있을 경우는 안쪽의 작은 畫은 대개 가볍게 쓰고 小畫의 사이에는 혼히 공간을 둔다。

男은 活字體보다 한 畫이 많은데、이것이 篆書의 「力」에 가깝고、隸書 이래 혼히 쓰이는 형태이다。두 개의 掠은 직선에 가깝다。

司・局 小橫畫이 가볍게 씌어지고 이에 따라 勾努의 힘이 강조된 점에 주의。司의 口의 轉折은 붓이 역으로 올라간 뒤에 起筆된다。

馬・焉・爲 勾努가 짧게 右下에 있는 것을 「屈脚」이라 한다。대개는 이런 식으로 四點을 싸 안는다。點의 배열과 그 각도 및 치쳐 올린 방향에 顔書의 特徵이 있다。橫畫은 並行으로 平靜한데 대하여 四點과 趯으로 體勢를 결정한다。

勾努의 運筆

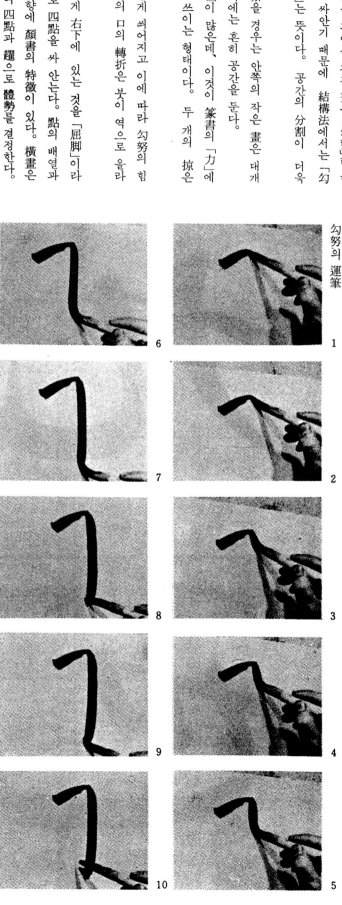

6

7

8

9

10

1

2

3

4

5

兄

九

也

風

鳳

兌

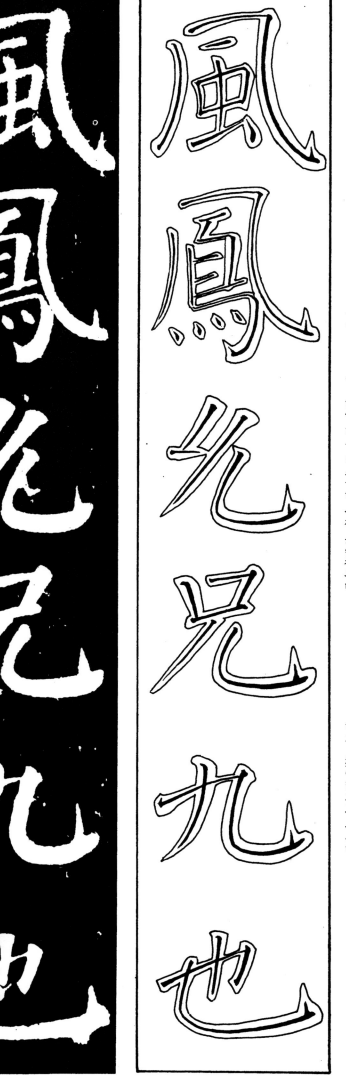

風・九 등과 같이 右側이 크게 彎曲하여 치치는 畫은

「腕」이라 하는데, 前者를 「縱腕」後者를 「橫腕」이라 한다. 왼쪽 縱畫과의 調和는 掠과 磔과의 경우와 아주 비슷한 힘의 상관 관계에 있다. 腕은 도중에서 힘이 꺾이지 않도록 하는 일이 긴요. 「蜂腰」(잘룩해지는 일), 「鶴膝」(혹이 생기는 일)은 특히 病筆이라 하여 꺼린다.

尤・兄 尤의 第三筆인 點과 다음에 오는 掠과를 併合하여 한 畫으로 쓰는 것이 楷書의 통례이다. 그리고 이 掠이 彎曲하지 않고 거의 四五도 각도로, 左下를 향해 종이를 자르듯이 날카롭게 삐쳐진 것이 顔書의 특징이다. 또 일반적으로 腕은 이와 같은 글자에서는 거의 똑바로 아래로 향하는데, 顔書는 左下로 깊이 들어간 다음에 彎曲한다. 이

두 畫의 배치가 다른 諸家와 크게 다른 점이다.

也 이 글자도 다른 諸家와 다른 형태를 취하고 있다.

최후의 畫이 넓은 공간을 감싸안는다. 일반적으로 顔法의 腕은 깊고 강하게 彎曲하기 때문에 여, 높은 데서 비스듬히 슬쩍 내리찍는다.

이에 부수하여 結構法도 다른 諸家와 달라진다.

永字八法

漢의 蔡邕이 고안해 낸 것이라 하여 隋의 智永으로부터 전해지는 것으로 일러지는 「永字八法」이라는 用筆法의 설명이 있다. 지금은 전해지는 말을 그대로 믿는 사람은 없으나 정리가 잘되어 있어 초심자를 가르치는 데에 편리하기 때문에, 우선 이 설명부터 시작하는 사람이 많고 또 이 설명이 일반에 널리 통용되고 있으므로 간단하게 설명해 둔다.

「八法」은 永字의 筆畫을 八개로 분석하고 그 一筆마다 이름을 붙여 그 요결을 설명하는 것인데, 실은 一筆로 취급한다.

一, 「側」 第一點은 第二筆을 편의상 독립된 一筆로 한다고 하고, 실은 「側下하듯이 한다」고 하

二, 「勒」 橫畫은 「勒馬의 고삐를 잡듯이 한다」고 일러지는데, 勒은 재갈 물린 말이며.

三, 「努」 縱畫은 「힘을 들이는 것」이라 설명된다.

四, 「趯」 아래의 치침이며 이렇게 발른다.

五, 「策」 왼쪽 삐침은 「빗으로 머리를 빗듯이 한다」고 되어 있다.

六, 「掠」 왼쪽 삐침은 「빗으로 머리를 빗듯이 한다」고 되어 있다. 勢가 滯澁하지 않도록 주의한다. 이 畫을 長撇이라고도 한다.

七, 「啄」 短撇은 「새가 모이를 쪼듯이 한다」고 한다.

八, 「磔」 오른쪽 파임은 「희생(짐승)을 찢듯이 한다」하고, 捺이라고도 부른다.

武 心

威 憲

成 忠

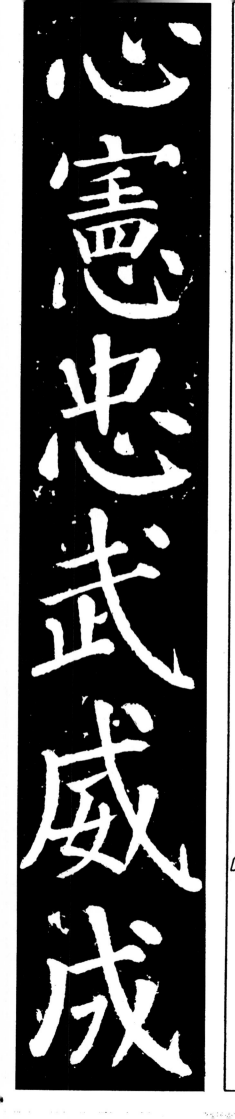

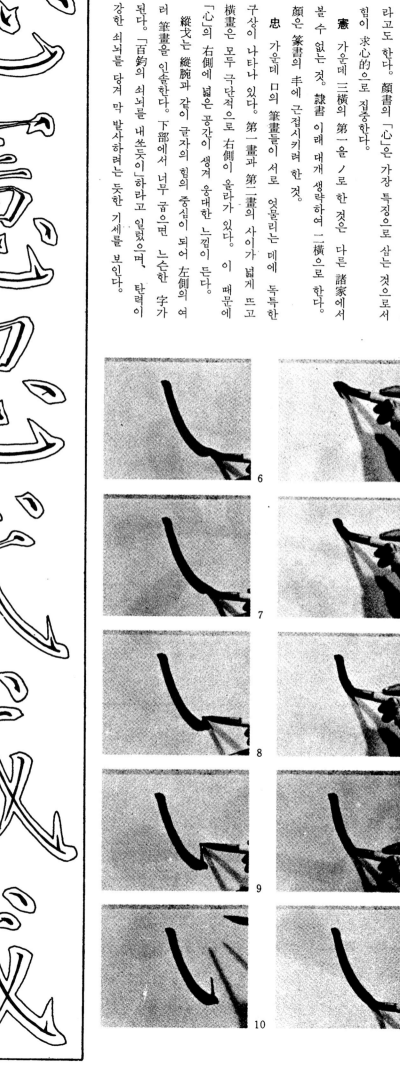

戈의 運筆

威・成 등에서 볼 수 있는 「戈法」을 「縱戈」라 하는데

대하여 心의 第二畫처럼 된 것도 그 변화로 간주하고「橫戈」라고도 한다. 顔書의「心」은 가장 특징으로 삼는 것으로서 힘이 求心的으로 집중한다.

憲 가운데 三橫의 第一을 ノ로 한 것은 다른 諸家에서 볼 수 없는 것. 隸書 이래 대개 생략하여 二橫으로 한다. 顔은 篆書의 丯에 근접시키려 한 것.

忠 가운데 口의 筆畫들이 서로 엇물리는 데에 독특한 구상이 나타나 있다. 第一畫과 第二畫의 사이가 넓게 뜨고 橫畫은 모두 극단적으로 右側이 올라가 있다. 이 때문에 「心」의 右側에 넓은 공간이 생겨 웅대한 느낌이 든다. 縱戈는 縱腕과 같이 글자의 중심이 되어 左側의 여러 筆畫을 인솔한다. 下部에서 너무 굽으면 느슨한 字가 된다.「百鈞의 쇠뇌를 내쏟듯이」하라고 일렀으며, 탄력이 강한 쇠뇌를 당겨 막 발사하려는 듯한 기세를 보인다.

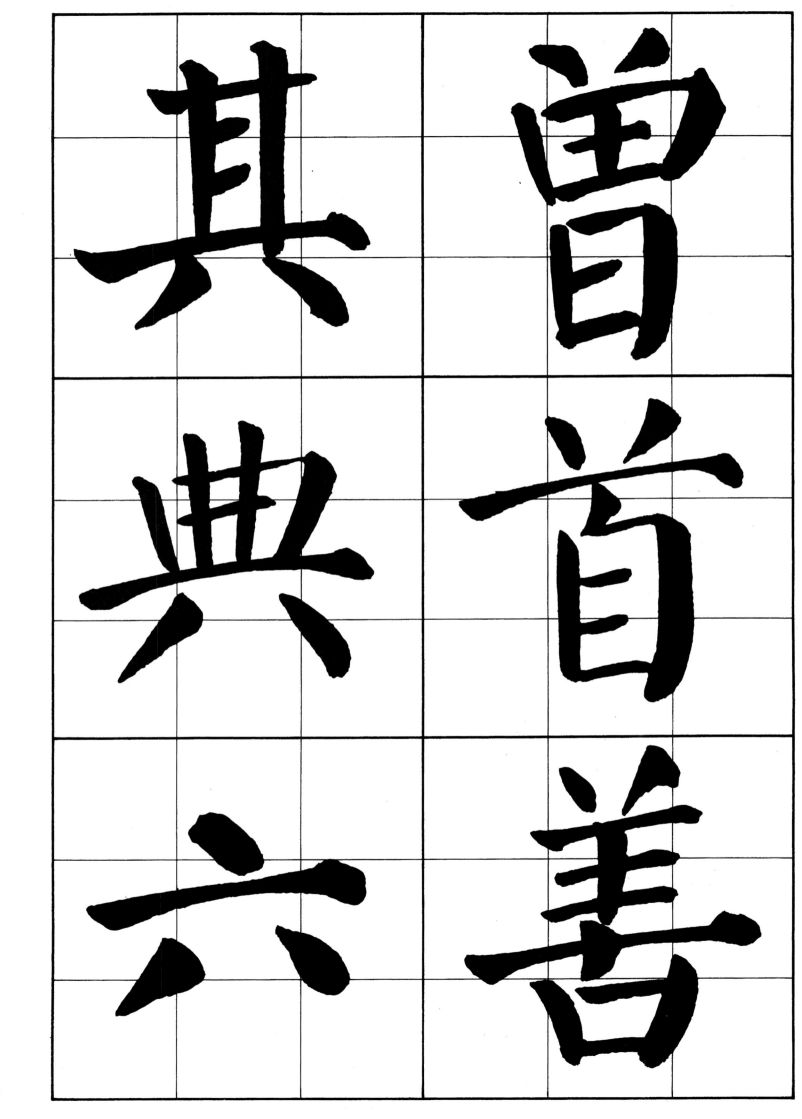

其 曾

典 首

六 善

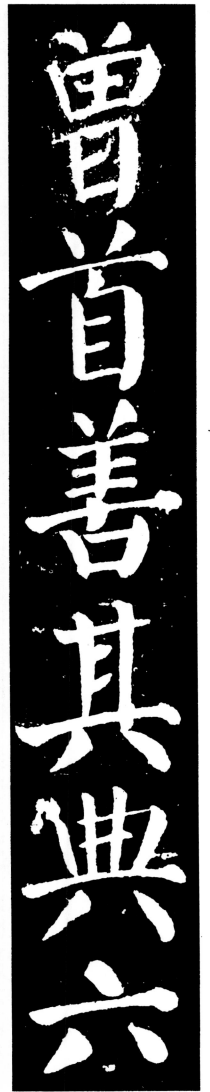

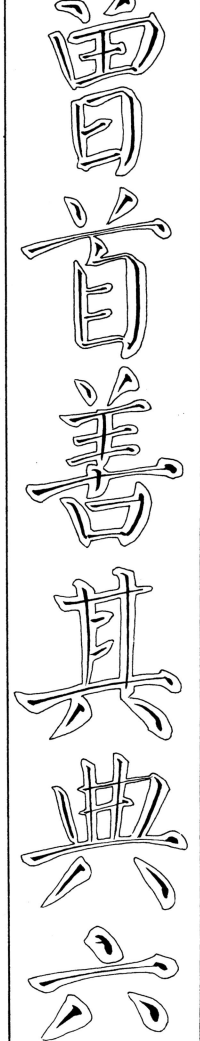

右列 위에 두 點 같은 것을 「曾頭」라 하고, 左列 아래의
八같은 것을 「其脚」이라 한다. 曾頭의 第一筆은 「主」의 點
보다 약간 右下로 붓을 들어 낸다. 第二筆은 右方으로
향하여 강한 點을 찍고 힘을 빼어 붓끝만으로 左下로 향한
다. 「善」은 특히 그것이 두드러져 있다.

「其脚」의 第一筆은 이와 거의 같고, 第二筆은 「曾頭」의
第一筆을 약간 강하게 한 듯한 느낌이다.

曾 안의 橫畫을 대개 左側에 붙이는데 이것은 그렇
게 하지 않았다. 日 안의 小橫의 각도가 색다른 점에 주의.

首・善 首와 같이 간격을 모두 고르게 잡은 것과, 善과
같이 羊의 三橫의 三橫間과 그 아래쪽의 공간에 변화가 있는 경우
를, 때에 따라 구분한 점이 미묘.

其 가운데 二橫의 각도에 주의.

典 曾과 같이 가운데 小橫이 左側에 붙지 않음.

六 橫畫에 대한 三點의 布置照應에 주의. 특히 풍만한
筆畫이 된다.

曾頭의 運筆

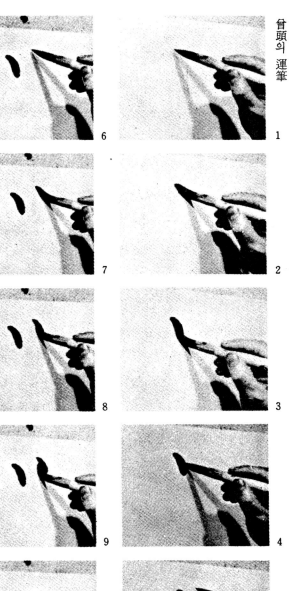

31

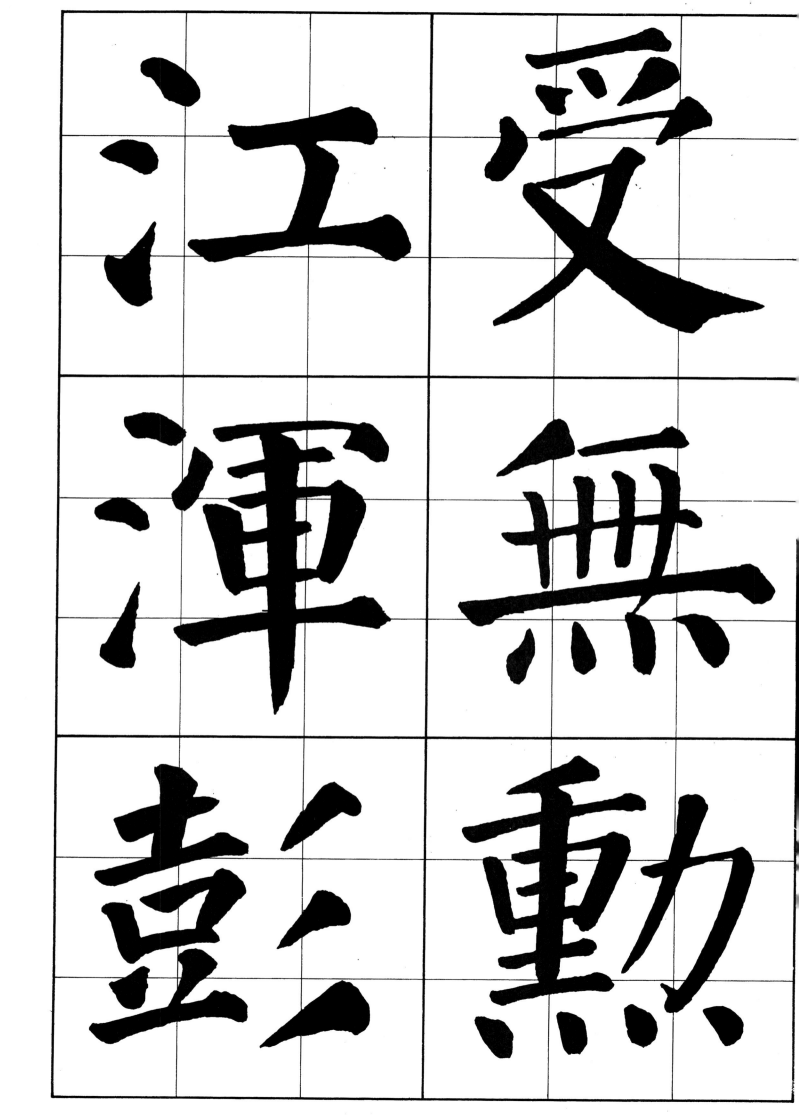

江 受

渾 無

彭 勳

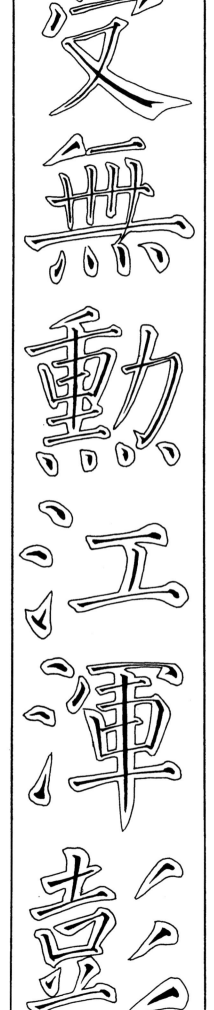

受 爪의 點은 「攅點」이라 하여 서로 마주보게 한다. 그리고 그 사이에 호흡이 통해 있어야만 한다. 그제각기 用筆에 변화가 있다.

無 이른바 「連火」, 그밖의 四點群은 「排點」이라 하여

勳 四點의 第一이 다를 뿐더러 모든 점에 있어 「無」의 點과 다른 것에 주의.

江·渾 「散水」는 그 사람의 用筆·結構의 특징이 가장 현저하게 나타나는 것. 품을 넓게 잡는다. 그리고 위의 二點에서 붓이 깊이 가라앉는다.

彭 永字八法의 「啄」과 같은 短撤이 겹쳐 있다. 이것을 「聯撤」이라고 한다. 각도의 開閉가 사람에 따라 다르다. 顔書는 거의 並行이며 게다가 彎曲하지 않는 것이 특징. 때로는 이 第一筆처럼 반대 방향으로 휠 듯한 기세를 보인다.

顔書의 點은 대체로 붓이 깊이 가라앉아 못에서 떠오르듯이 보는 이의 눈에 육박한다.

欧陽詢

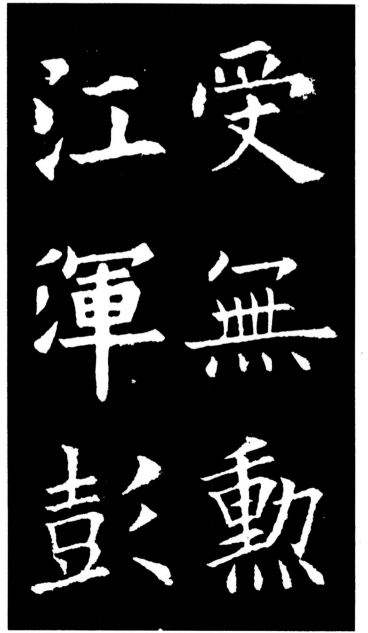

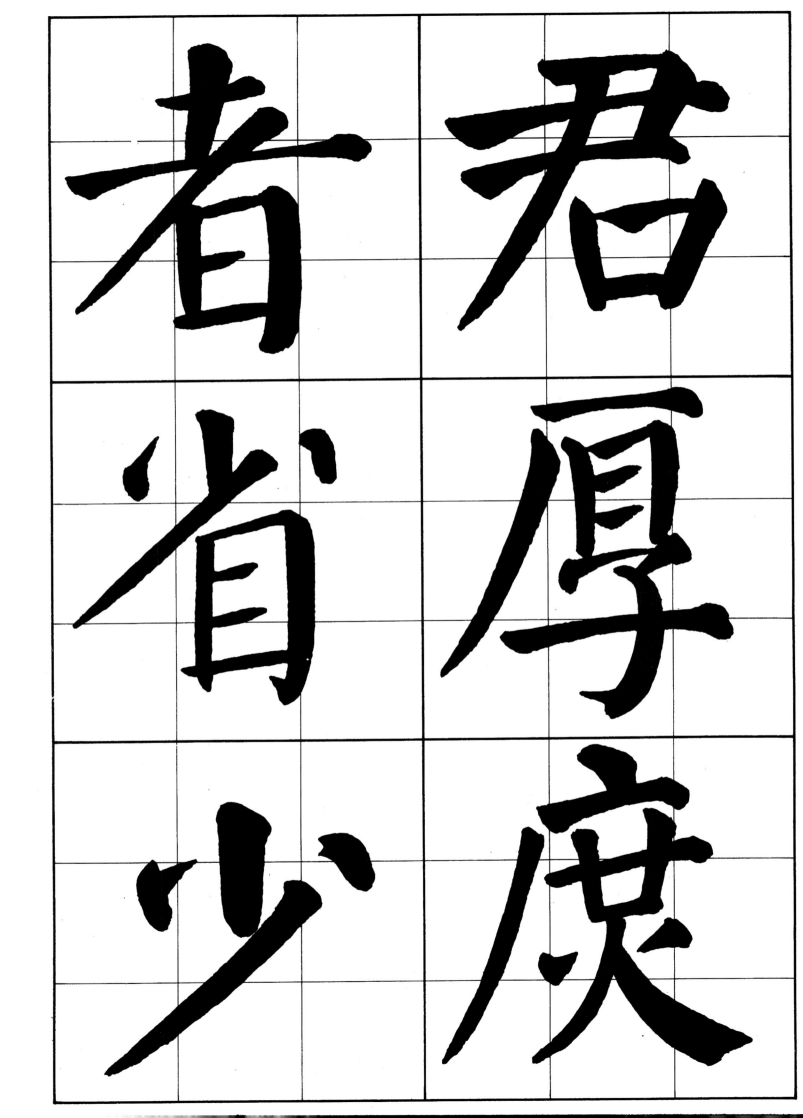

君厚度

者省少

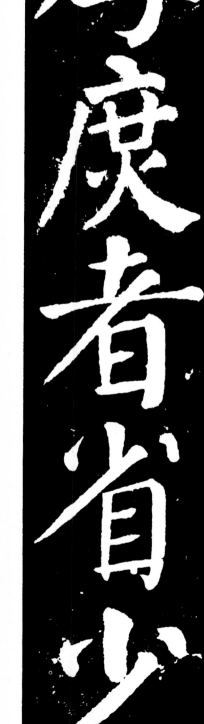

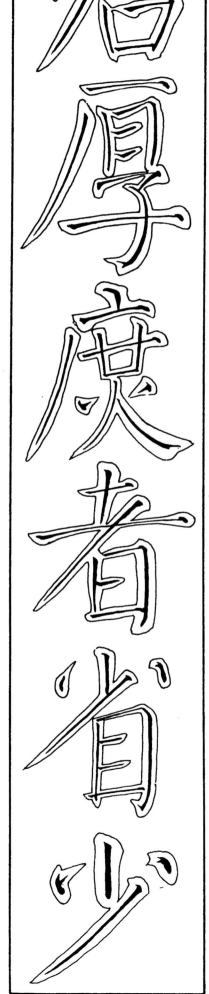

欧陽詢

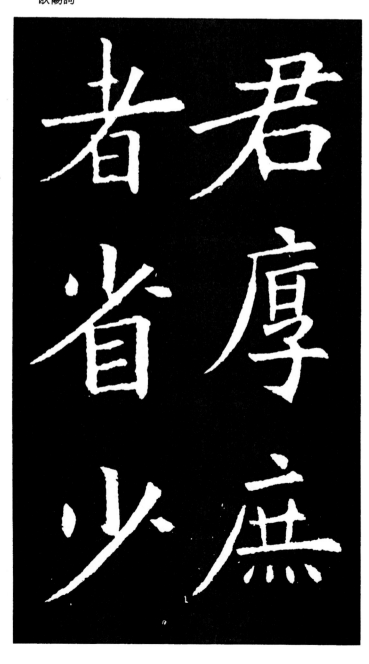

君 「撇」이 세워진 것을 「縱撇」이라 한다. 시원스럽게 길게 뻗어 글자 전체를 淸朗하게 한다. 거의 彎曲하지 않는 것이 顔書의 특징인 것은 자주 주의한 대로이다.

厚 厂下 子上을 이와 같이 쓰는 것은 漢隷 이래의 일이다. 가운데 小橫의 각도에 주의. 이 小橫은 항상 가볍다.

庶 活字는 廿 밑에 四點이지만 篆書는 廿 밑에 火로서, 이것은 篆書에 가깝게 한 형태로서 異體字이다.

者 이 정도의 각도가 되면 「橫撇」이라 한다. 역시 彎曲하지 않는다. 「者」는 逆으로 휘어져 있다. 撇에 넓은 여지를 잡기 위하여 위의 縱畫은 左로 쏠린다.

省 왼쪽 點의 筆畫은 붓을 위로 들어내고, 획 돌아서 오른쪽 點으로 간다. 目의 左下角 같은 모양이 간혹 있는 것은 다른 諸家에게서는 별로 볼 수 없다.

少 橫撇이 主畫이 될 때는 특히 힘의 균형에 주의한다. 長撇은 「牛頭鼠尾」라 하여 부자연스러운 起筆과 힘빠진 收筆을 꺼린다.

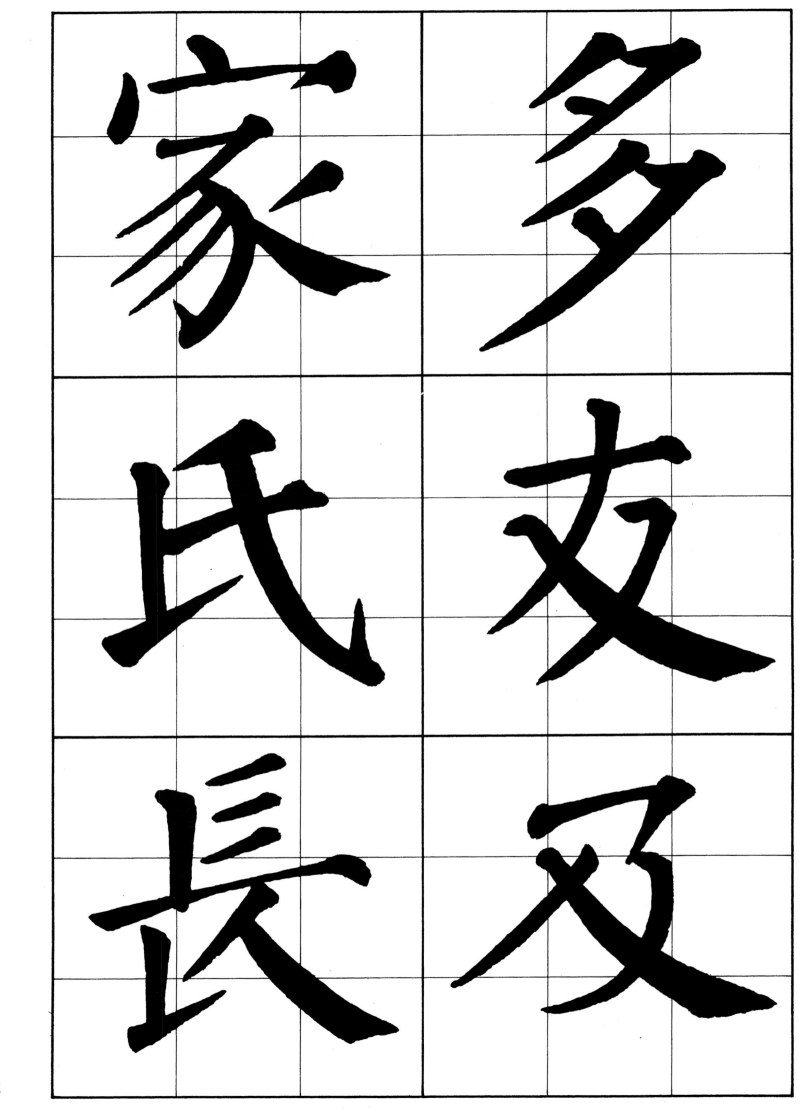

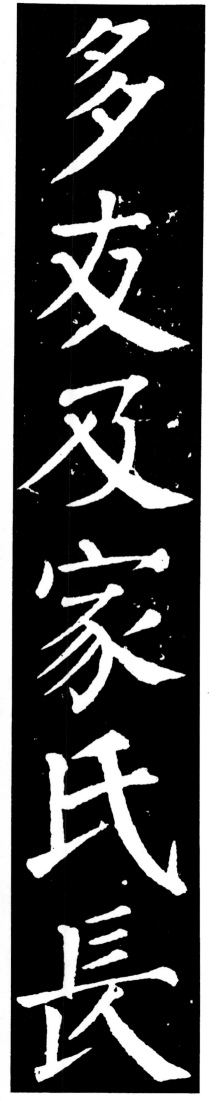

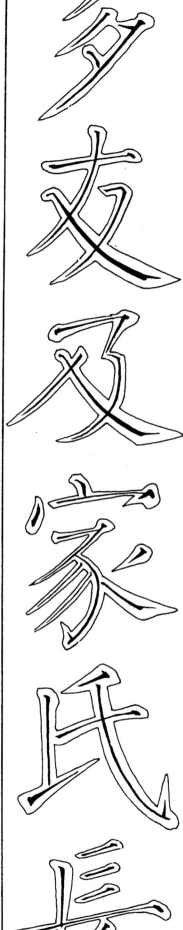

多·友 撇이 여럿 있을 때를 「重撇」이라 하여 역시 각
도의 변화에 주의한다. 벌어질 경우와 오므라들 경우가 있
으며, 글자의 성질에 따라 정해지지만 顏眞卿의 경우 역시
거의가 竝行이 된다.

及 이 글자처럼 끝이 오므라드는 것은 아주 특수한 경
우이다.

家 세 개의 撇이 隷書 이래 放射狀으로 벌어지는 것이
통례인데 顏書에서는 그다지 벌어지지 않는다.

氏 勾에도 여러 가지 변화형이 있다. 이 글자와 같이 새
로이 起筆한 것을 「搭勾」라 한다. 역시 撇과 마찬가지로
彎曲하지 않는 것이 특징.

長 역시 搭勾의 한 보기인데, 최후 二筆의 결합 상태가
보통과 다른 데에 주의. 이에 대하여는 나중에 설명한다.

이상은 기본적인 點畫의 설명을 주로 해온 것인데, 다음
에는 「結構法」에 대하여 대충 해설한다. 일반에 가장 많이
보급되어 있는 明의 李淳의 「大字結構八十四法」에 따른다.

欧陽詢

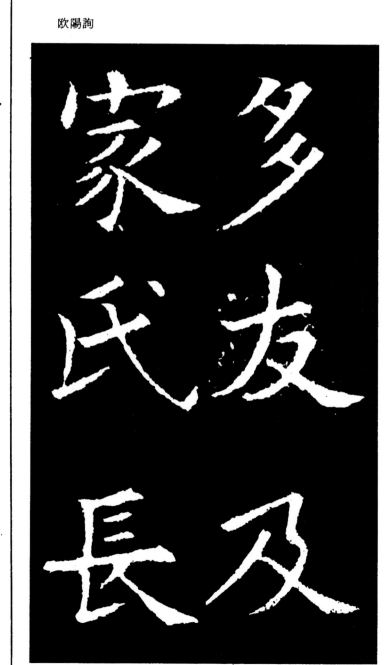

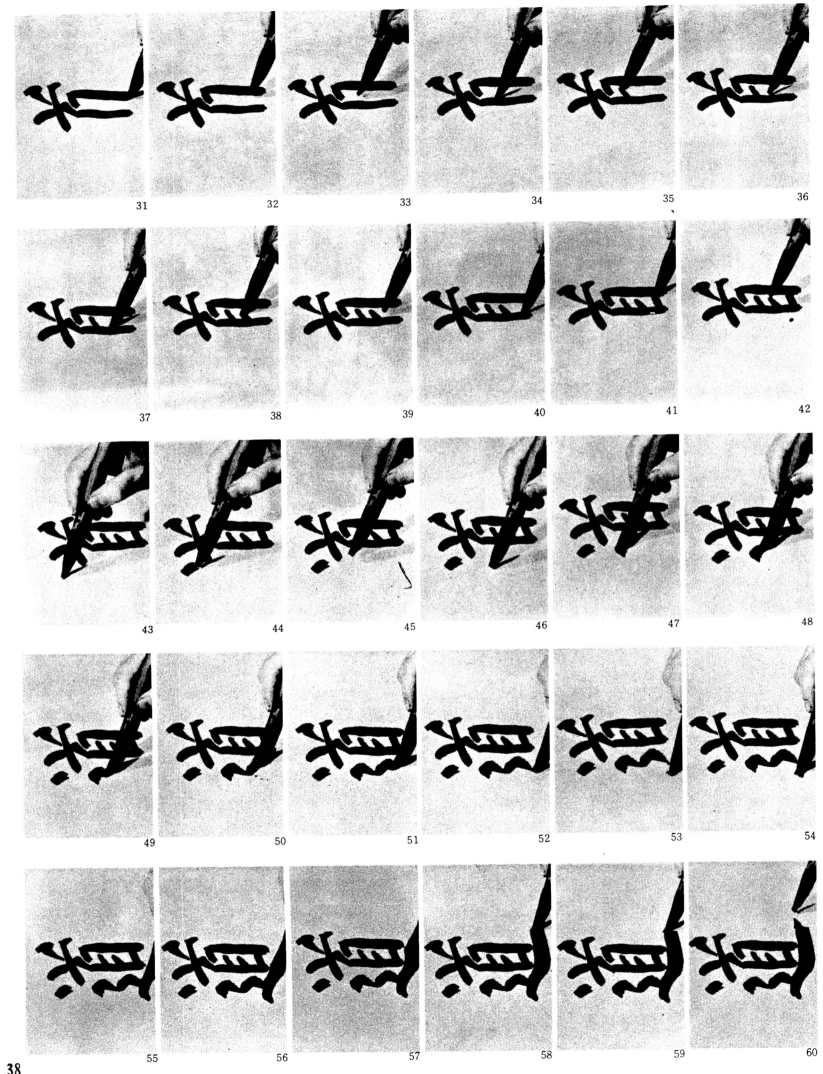

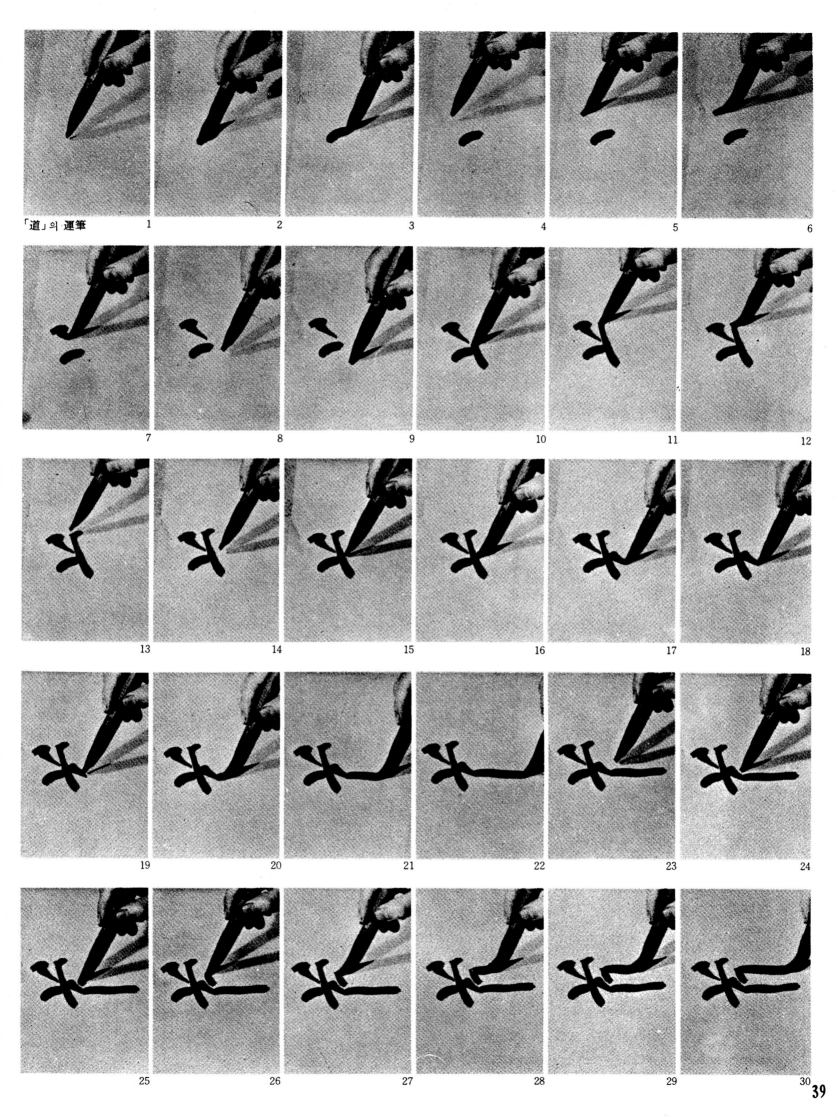

「道」의 運筆

1 2 3 4 5 6
7 8 9 10 11 12
13 14 15 16 17 18
19 20 21 22 23 24
25 26 27 28 29 30

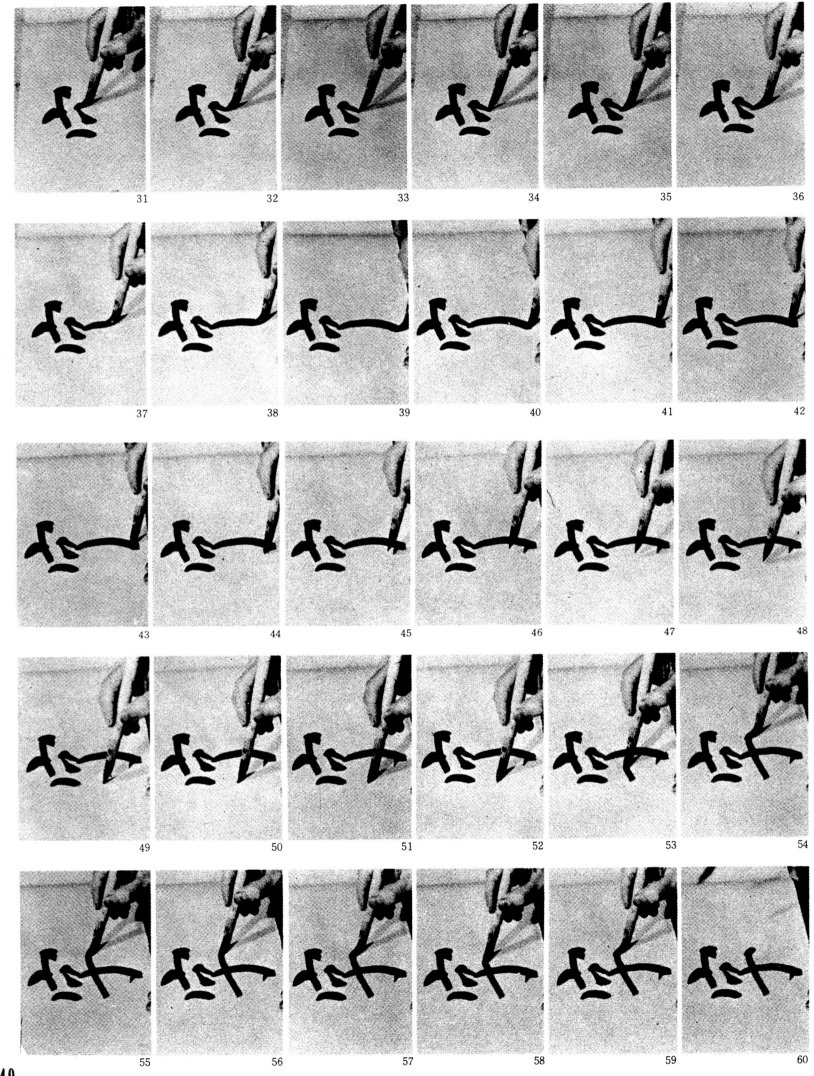

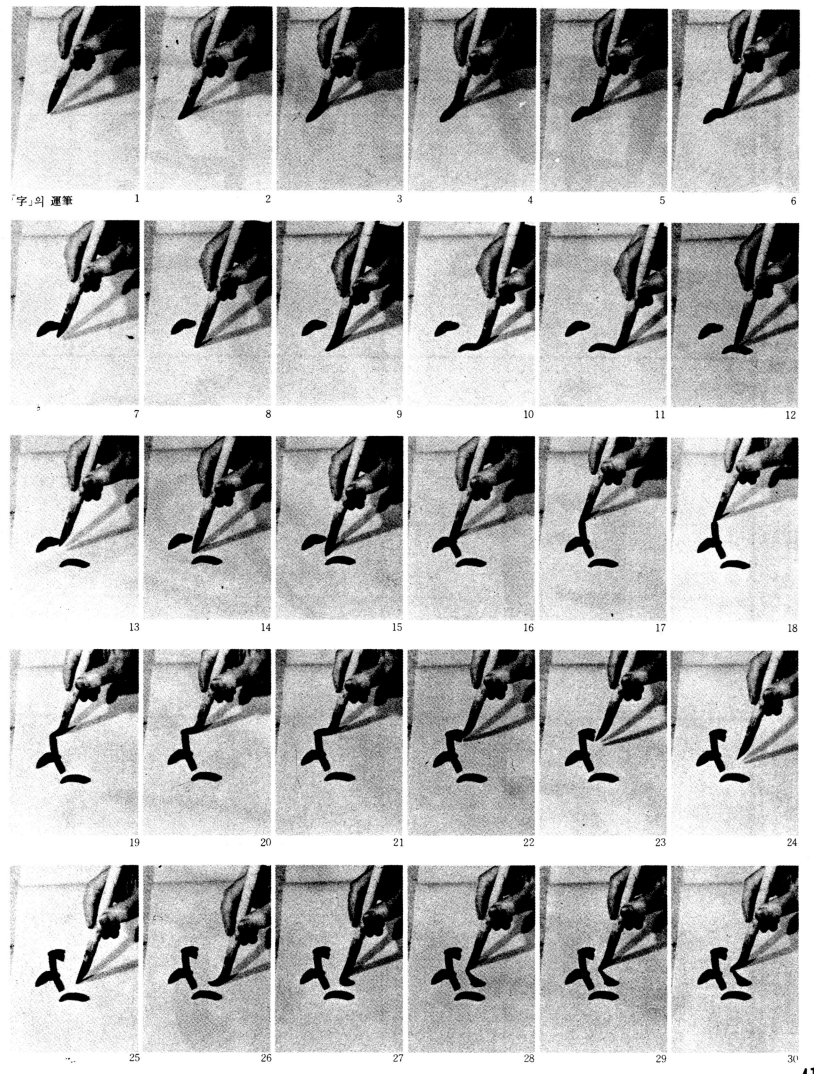

「字」의 運筆

1 2 3 4 5 6
7 8 9 10 11 12
13 14 15 16 17 18
19 20 21 22 23 24
25 26 27 28 29 30

41

天覆 「官」 「察」 「宗」 하늘이 만물을 덮듯이 여유있게 싸는 勢를 취한다. 「冖」은 顔法은 특유한 형태를 취한다. 그리고 冖冠 위의 點도 특징적이다. 그것이 「官」인데 앞서 한 설명을 참조할 것. 第三의 橫畫에서의 轉折도 이미 설명했지만, 그 삐침법은 직선적 또는 차라리 아래로 彎曲하듯이 하는 것이 요령이다. 양쪽에 벌어지는 擊파

捺은 여기에는 예로는 들지 않았지만 「趯下」라는 형태로, 느긋이 펼쳐 내린다. 「宗」 아래의 「示」는 간단한 글자이므로, 좌입새 있고 아늑하게 오므라 들도록 한다. 冖과 示 사이의 간격이 충분히 잡혀 있는 데에 주의.

二 地載 「里」 「直」 「至」 대지가 만물을 싣고 있듯이 안정된 勢를 취한다. 아래의 橫畫은 顔法의 특징으로서 右下방향으로 휘지 않고, 거의 위의

橫畫에 平行하여 右上으로 올라간 듯이 긋고, 그 終筆에 임하여 붓대 방향으로 筆壓을 가하여 중량감 있는 혹을 만들어 안정을 취하고 있다. 「里」의 田의 안과 「直」의 目의 안의 畫은 극히 가볍게 쓰어져, 止筆할 때에 거의 그대로 붓을 거두어 筆壓을 가하지 않는다.

官 察 宗

里 直 至

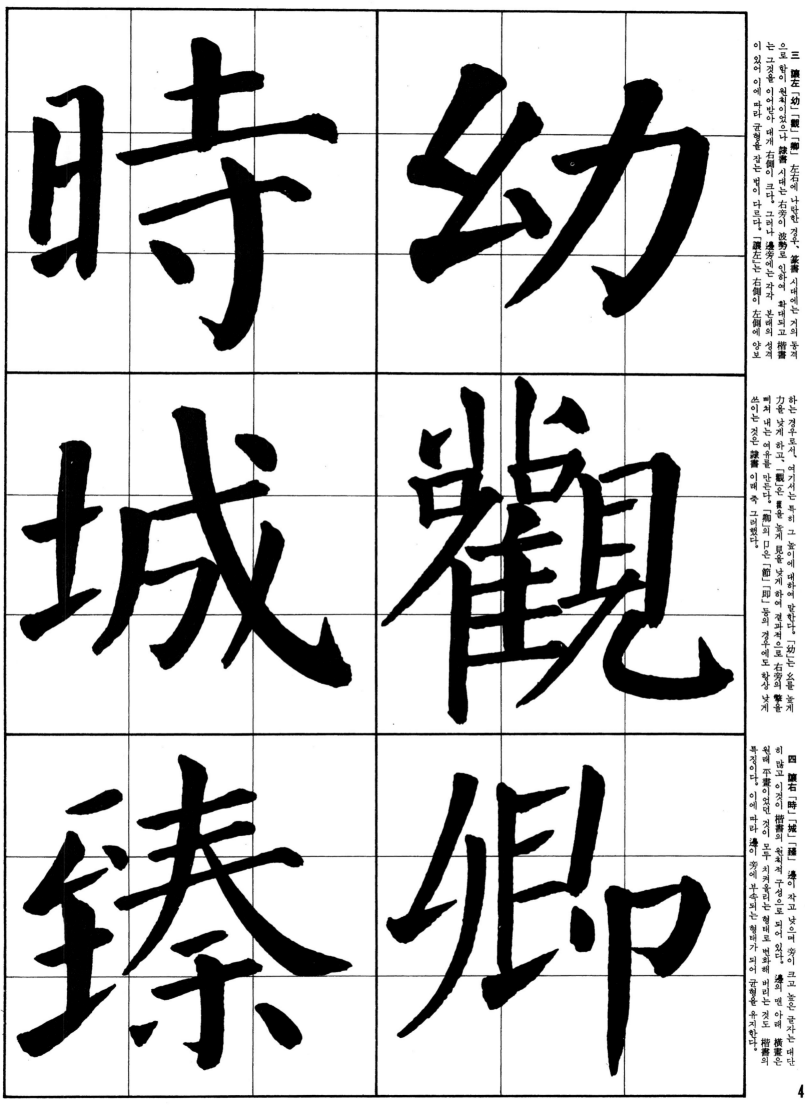

三 讓左 「幼」 「觀」 「卿」 左右에 나란한 경우, 篆書 시대에는 거의 동격
으로 함이 원칙이었으나 隷書 시대는 右旁이 波勢로 인하여 확대되고 楷書
는 그것을 이어받아 대개 右側이 크다. 그러나 邊旁에는 각각 본래의 성격
이 있어 이에 따라 균형을 잡는 법이 다르다. 「讓左는 右側에 左側에 양보

하는 경우로서, 여기서는 특히 그 높이에 대하여 말한다. 「幼」는 幺를 높게
力을 낮게 하고, 「觀」은 雚을 높게 見을 낮게 하여 결과적으로 右旁의 脛을
펴쳐 내는 여유를 만든다. 「卿」의 口은 「節」 「卽」 등의 경우에도 항상 낮게
쓰이는 것은 隷書 이래 죽 그러했다.

四 讓右 「時」 「城」 「臻」 邊이 작고 낮으며 旁이 크고 높은 글자는 대단
히 많고 이것이 楷書의 원칙적 구성으로 되어 있다. 邊의 맨 아래 橫畵은
원래 平畵이었던 것이 모두 치켜올리는 형태로 변화해 버리는 것도 楷書의
특징이다. 이에 따라 邊이 旁에 부속되는 형태가 되어 균형을 유지한다.

五 分疆 「顧」「轉」「期」「相」 右와 左에 거의 같은 무게의 글자가 나란히 설 경우 영역을 반씩 나눠 갖는다. 그렇지만 幾何學的으로 兩斷하는 것은 아니고 국경 같은 것이 그러하듯, 자연스럽고 미묘하게 피차 양보하는 모습을 볼 수 있다. 「顧」字는 六朝 이래 異體字인데 활자체와 같이 쓰인 것은 오히려 적다.

六 三勾 「辯」「鄕」 비슷한 幅의 것이 세 개 나란하게 있는 경우, 피차 범하는 일 없이 중간으로 똑바로 차지하고, 左右는 중앙에 대하여 예의 바르게 서로 마주 본다. 「辯」「鄕」 등 이외에도 이러한 예는 대단히 많지만, 역시 자(乂)로 재어 분할하는 것이 아니라, 자연스레 중심을 잡아 통일해 가는 것은 물론이다.

相 顜

鄕 轉

辯 期

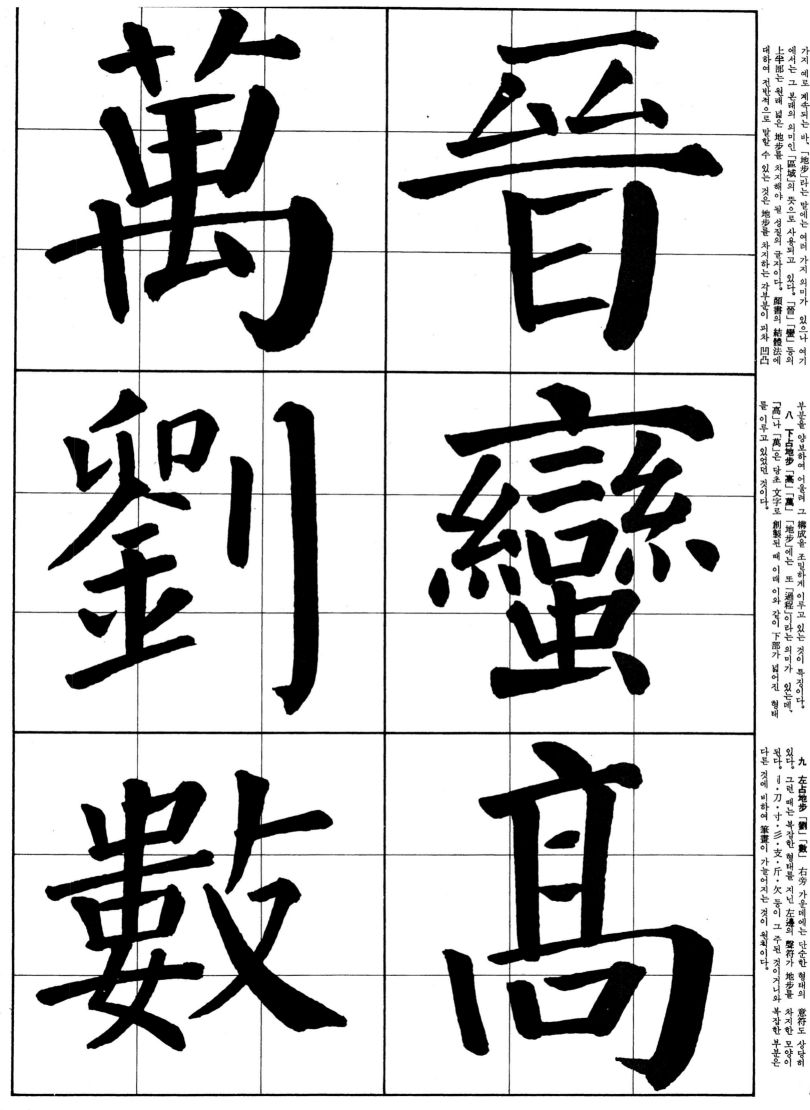

45

七 上占地步 「晋」「蠻」 이하 「어느」쪽이 地步를 차지한다」는 설명이 몇
가지 예로 계속되는 바, 「地步」라는 말에는 여러 가지의 의미가 있으나 여기
에서는 그 본래의 의미인 「區域」의 뜻으로 사용되고 있다。 「晉」 「蠻」 등의
上半部는 원래 넓은 地步를 차지해야 될 성질의 글자이다。 顔書의 結體法에
대하여 전반적으로 말할 수 있는 것은 地步를 차지하는 각부분이 피차 凹凸

부분을 양보하여 어울려 그 構成을 조밀하게 이루고 있는 것이 특징이다。
八 下占地步 「高」「萬」 「地步」에는 또 「過程」이라는 의미가 있는데,
「高」나 「萬」은 당초 文字로 創製된 때 이래 이와 같이 下部가 넓어진 형태
를 이루고 있었던 것이다。

九 左占地步 「劉」「數」 右旁 가운데에는 단순한 형태의 意行도 상당히
있다。 그런 때는 복잡한 형태를 지닌 左邊의 聲符가 地步를 차지한 모양으로
된다。 刂·刀·寸·彡·支·斤·欠 등이 그 주된 것이거나와 복잡한 부분은
다른 것에 비하여 筆畫이 가늘어지는 것이 원칙이다。

一〇 右占地步 「儀」 「擄」 왼쪽에 세우는 邊은 頻用됨에 따라 일찍부터 단순화가 진행되어, 水는 氵가 되고, 手는 扌, 肉은 月, 衣는 衤, 阜는 阝로 되는 등, 이것도 자연의 경과로서 오른쪽에 地步를 양보하게 되었으며, 이것이 右旁을 여유있고 보기좋게 쓰는 데에 크게 도움되었다.

一一 左右占地步 「班」 「傾」 세로로 세 개가 나란한 경우의 「三勾」은 이미 설명한 바 있어 여기에 다시 문제삼을 필요는 없겠지만, 한가운데에 단순하고 불안정한 畫이 들어간 경우는 兩側을 크게 하여 안정시킨다. 「班」 「傾」 이외에 弱·衍·仰 등도 그 예로 들 수 있다.

一二 上下占地步 「童」 「量」 里·鳥 등과 같이 위가 좁은 글자 위에 폭이 넓은 것이 얹힐 경우 가운데가 가늘어진 모습으로 된다. 대개 繁畫의 글자가 되므로 點畫·空間의 배분에 특별히 주의해야 된다. 「童」 「量」 등 이외에 鸞·鴦·叢 등을 그 예로 들 수 있다.

儀 擄 傾

班 童 重

量 童

衛 言
華 春
守 集

一三 中占地步「衛」「華」 衛와 華처럼 중간에 畫이 빽빽한 부분이 있는 글자는 그 부분을 여유있게 좀 가늘게 하고, 兩側은 중앙부를 펴듯이 쓸 필요가 있다.

一四 上寬「守」「言」「上寬」「下寬」도 上占地步와 下占地步와 중복되는 것 같지만, 이쪽은 그다지 빽빽하지 않은 단순한 글자를 예로 들고 있다. 「守」는 宀冠 아래에 寸을 넣을 때 逆三角形같이 되는데, 그것으로 충분히 안정된다. 「言」의 경우도 口를 특별히 크게 할 필요는 없는 것이다.

一五 下寬「春」「集」 아래가 넓은 글자는 안정을 잡기가 수월한 것으로 생각하기 쉽지만 반드시 그렇지도 않다. 左右의 넓이가 충분히 넓고, 또 橫畫의 간격도 차차 넓어져서 누각을 쳐다보는 듯한 雄大함을 나타낸 것이 히 顔書의 특징이다. 「春」「集」처럼 隷書의 主畫을 그대로 이어받은 글자는 더욱 그렇다.

47

一六 懸針 「聿」「車」「平」 이것은 用筆法에서 설명해야 될지도 모르지만 縱을 主畫으로 하여 통일한 結構라고 생각하면 여기에 두는 것이 타당할 것이다. 左右의 균형에 특히 주의해야 된다. 顔書에서는 이와 같은 경우 붓을 멈춰 收筆하는 일이 거의 없다. 歐書와의 커다란 차이점의 하나이다.

一七 勾畫 「書」「畫」「事」 일반적으로 말하면 초보 때에는 橫畫의 간격이 불규등한 결점을 보일 경우가 많으므로 간격을 균등히 하는 훈련부터 시작할 필요가 있다. 이것은 顔書뿐 아니라 構成法의 원칙이다. 그러나 이에 부수하는 縱畫등이 가해지는 일에 따라 여기에 疎密의 변화가 생기는 것은 「書」등의 예에 의하여 잘 파악해야 된다.

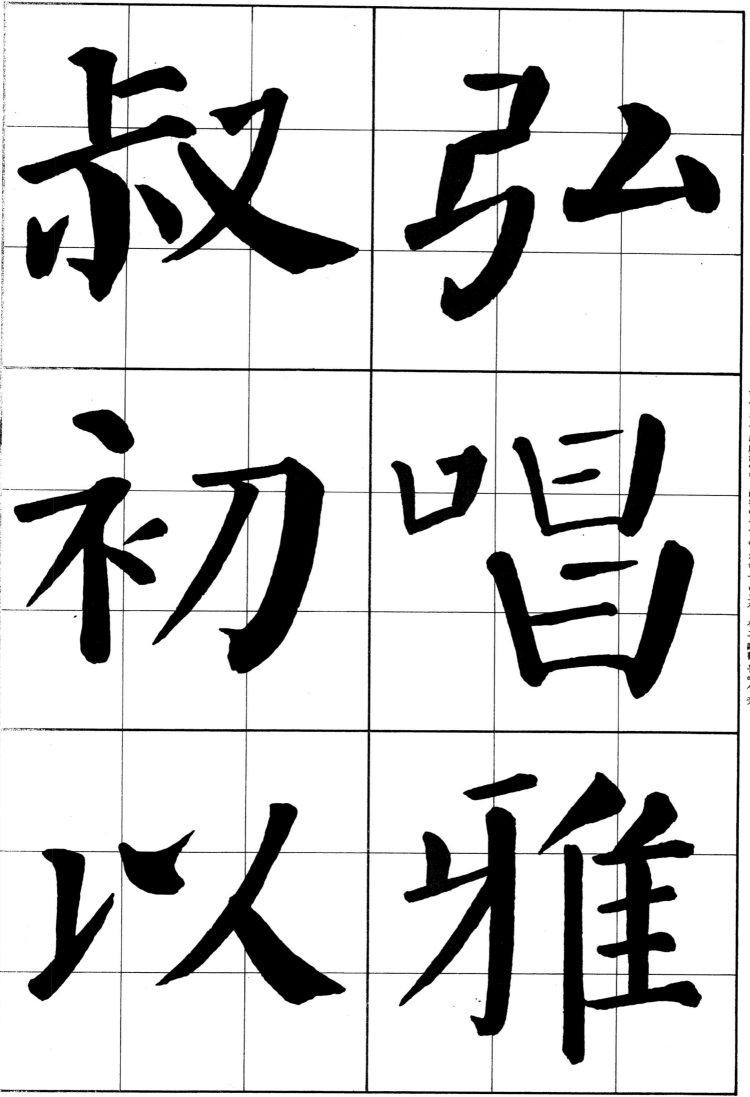

一八 上平 「弘」「唱」「雅」 邊이 작을 때에도 左右의 상부를 가지런히 하여 구성하는 경우로서, 이 경우 邊은 旁에 종속하는 형태가 된다. 上邊을 대략 가지런하게 구성한다. 顔書에서는 旁이 작을 때에도 上部를 가지런히 하여 구성하는 것이 있은 점을 주의해야 된다. 特히 각 유니트, 예컨대 曰·

口 등의 橫畫의 간격을 고르게 하도록 조심할 필요가 있다. 그 예로 昌字를 들었다.

一九 下平 「叔」「初」「以」 旁이 작을 경우에 下邊을 가지런히 하여 균형을 잡는 構成法이다. 顔書에서는 이 경향은 비교적 적고 歐書 등에서 旁

을 내리는 加·和·如등을 거의 上邊에 맞추고 있는 것이 특징이다. (上平의 예를 참조) 그러나 初의 예와 讓左의 項에서 말한 觀에서도 볼 수 있듯 이 旁의 下部를 邊에 맞춘 경우도 있어 변화를 보여 준다.

二〇 長方「自」, 平四角「圖」, 短方「四」 楷書에는 方形을 取하는 것이 많지만 四角인 것으로서 橫畫과 縱畫의 多少에 따라 長方과 短方의 形을 取하는 일이 많다. 또 제각기 그 발달 과정에 따라 縱長이 되거나 橫長이 되거나 四角이 되거나 납작해지거나 한다. 「自」는 縱畫에 비하여 橫畫이 많은 글자며 또 篆書는 鼻의 象形이라는 縱長의 형태로서 隷書도 그다지 폭이 넓지 않다. 「圖」

둥의 에운담변(□)은 그 이름이 말해주듯 正方이어야 했었는데 楷書의 윤곽에 넣으면 이 정도가 된다. 「四」는 古來 여러 가지로 쓰였는데, 이와 같이 四圍를 가진 글자는 안을 넓게 잡고 둘러싸듯이 구성할 경우가 많다.

二一 開兩肩「門」「四」「南」 篆書와도 또 隷書와도 다른, 楷書의 구성

으로서 가장 큰 특징의 하나가 이것이다. 不對稱의 균형이라는 대단히 어려운 파업이 주어진 것은 楷書가 타고 난 운명이었다. 楷書는 篆書의 사대처럼 단순한 左右相稱은 아니다. 顏書에서는 일반적으로 左肩이 가늘고 남카로우며 右肩은 넓고 안쪽을 포옹하듯이 커다랗고 넉넉하게 만드는 점에 큰 특징이 있다.

自
圖
四

門
自
而
圖

門
南

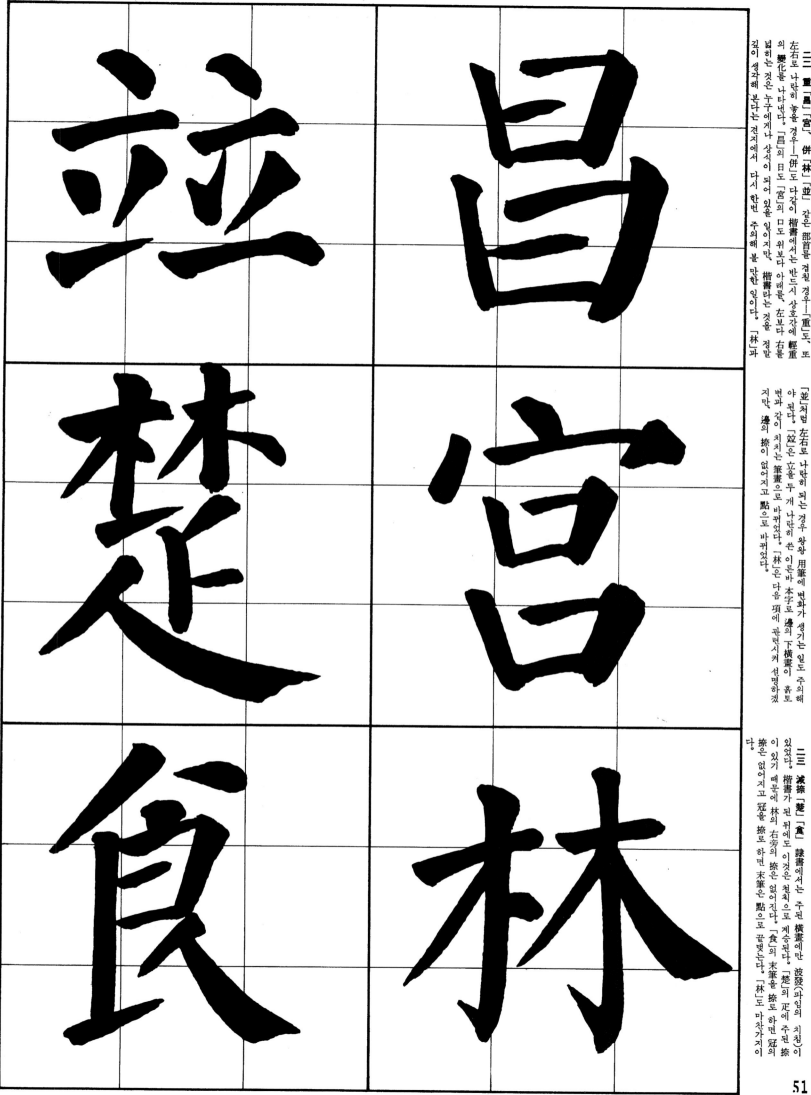

三一 重 「昌」 「宮」、併 「林」 「並」 같은 部首를 겹칠 경우―「重」도, 또 左右로 나란히 놓을 경우―「併」도 다같이 楷書에서는 반드시 상호간에 輕重의 變化를 나타낸다. 「昌」의 日도 위보다 아래를, 左보다 右를 넓히는 것은 누구에게나 상식이 되어 있을 일이지만, 楷書라는 것을 정말 깊이 생각해 본다는 견지에서 다시 한번 주의해 볼 만한 일이다. 「林」과

「並」처럼 左右로 나란히 되는 경우 往往 用筆에 변화가 생기는 일도 주의해야 된다. 「立」은 오를두개 나란히 쓴 이로바 本字로 邊의 下橫畵이 흙토 변과 같이 치치는 筆畵으로 바뀌었다. 「林」은 다음 項에 관련시켜 설명하겠지만, 邊의 捺이 없어지고 點으로 바뀌었다.

二三 減捺 「楚」 「食」 隸書에서는 주된 橫畵에만 波發(파임의 치침)이 있었다. 楷書가 된 뒤에도 이것은 철칙으로 계승된다. 「楚」의 疋의 捺이 있기 때문에 林의 右旁의 捺은 없어진다. 「食」의 末筆을 捺로 하면 冠의 捺은 없어지고 冠을 捺로 하면 末筆은 點으로 끝맺는다. 「林」도 마찬가지이다.

上 二橫畫은 거의 並行. 이 글자의 短橫이 다른 諸家에 비하여 좀 긴 것
이 특징. 結構法에서 말하는 「疎」에 해당하므로 최후의 橫畫은 특히 굵게
쓰여지고 있다. 丞 第一筆은 逆으로 찍어 곧장 풀어내고 第二筆은 그것을 이어 받아내
린 붓을 또 곧장 左下로 페친다. 第三筆은 탄력 있는 강한 彎曲을 보이며,

계속되는 第四筆은 가볍게 치치고 轉折도 가볍다.
不 擊은 곧게 또 특히 굵게 쓰여진 것은 結構法에서 말하는 「疎排」로 썰
렁한 느낌이 드는 것을 막기 위해서이다. 第一筆은 가볍게,
中 第一筆은 逆으로 내리고, 약간 밖으로 친다. 第二筆은 가볍게, 縱畫
으로 겸은 다음엔 안쪽을 싸듯이 친다. 左上部가 이렇게 빈 것이 특징.

乃 擊은 彎曲하지 않는다. 第一·三畫에 경쾌한 힘의 傳承을 드러내는
묘미를 보이고, 최후의 힘찬 一畫으로 통일한다. 공간의 분할과 힘의 균형
의 묘미를 보여 주는 글자이다.
云 활자에서는 第一이 橫畫이지만 顔書는 點으로 한다. 點이 두 개 있는
데 아래가 커서 좌우의 균형을 잡는다.

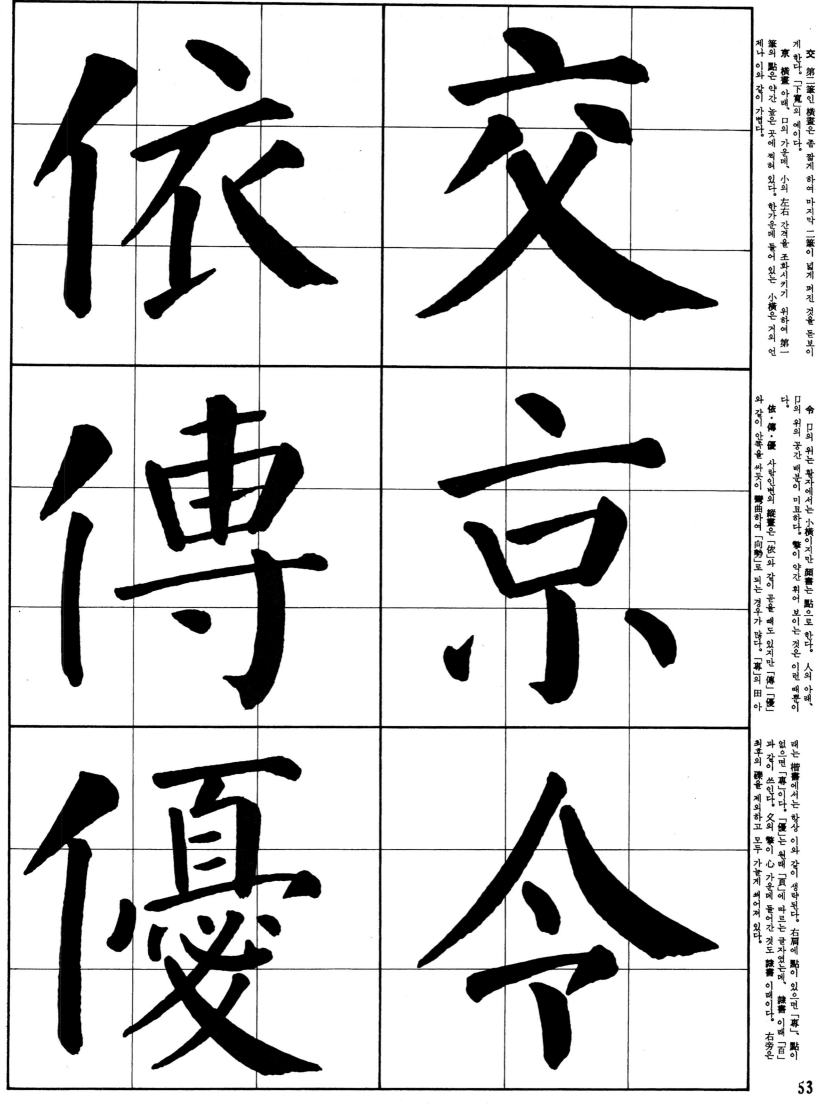

交 第一劃인 橫畫은 좀 짧게 하여 마지막 二劃이 넓게 퍼진 것을 돋보이게 한다. 「下覽」의 예이다.

京 橫畫 아래 口의 가운데, 小의 左右 간격을 조화시키기 위하여 第一筆의 點은 약간 높은 곳에 적혀 있다. 한가운데 들어 있는 小橫은 거의 언제나 이와 같이 가볍다.

令 口의 위는 楷字에서는 小橫이지만 顏書는 點으로 한다. 人의 아래, 口의 위의 공간 백분이 미묘하다. 撆이 약간 휘어 보이는 것은 이런 때뿐이다.

依·傳·優 사람인변의 縱畫은 「依」와 같이 곧을 때도 있지만 「傳」 「優」와 같이 안쪽을 싸듯이 彎曲하여 「向勢」로 되는 경우가 많다. 「傳」의 田 아래는 楷書에서는 항상 이와 같이 點이 없으면 「専」이다. 「優」는 원래 「頁」에 따르는 글자연는데, 隸書 이래 「百」과 같이 쓴다. 又의 撆이 心 가운데 들어간 것도 隸書 이래이다. 右旁은 최후의 撆을 제외하고 모두 가늘게 쓰여져 있다.

充 ㅗ의 點과 儿의 撆을 합쳐 一筆로 쓰는 것은 六朝 이래이다. 第三筆 을 이어받은 短畫은 붓을 역으로 내렸다가 그대로 되돌린다. 撆을 너무 굽 히면 약해진다.

内 「内」는 入에 따르는 字로 활자는 그렇게 되어 있지만 그래서는 楷書 ㅗ에 顏▢ㅣ ㅓ지는 않는다. 그래서는 않는다.

公 「公」은 八에 따르는 글자이지만 楷書는 거의 이렇게 쓰고, 더러는 右側 의 點을 左側으로 삐친다. 전체적으로 둥게 쓰여지며, 結構法의 「肥」의 예.

具 縱畫의 左는 곧게 右는 안을 감싸듯이 휜다. 안의 三小橫은 並行으로 모두 가볍고 큰 橫畫 아래는 「其脚」으로 하지 않고, 위로 나오는 것은 이와 같이 구부린다.

業 위의 八은 폭이 좁게, 두 개의 縱畫은 아래로 빠지지 않고 그 아래를 連火처럼 한다. 안의 긴 橫畫은 다른 사람은 거의 右로 나오지 않는다. 筆 畫이 촘촘히 얽힌 대목에 특히 주의.

冊 縱을 한 畫 더한 것은 篆書에 가깝게 하기 위한 것이고, 二縱畫을 짧게 한 것도 같은 목적이다. 楷書로서는 異體로 칠 글자이다.

充　内

貝　公　六

燕

業　冊

54

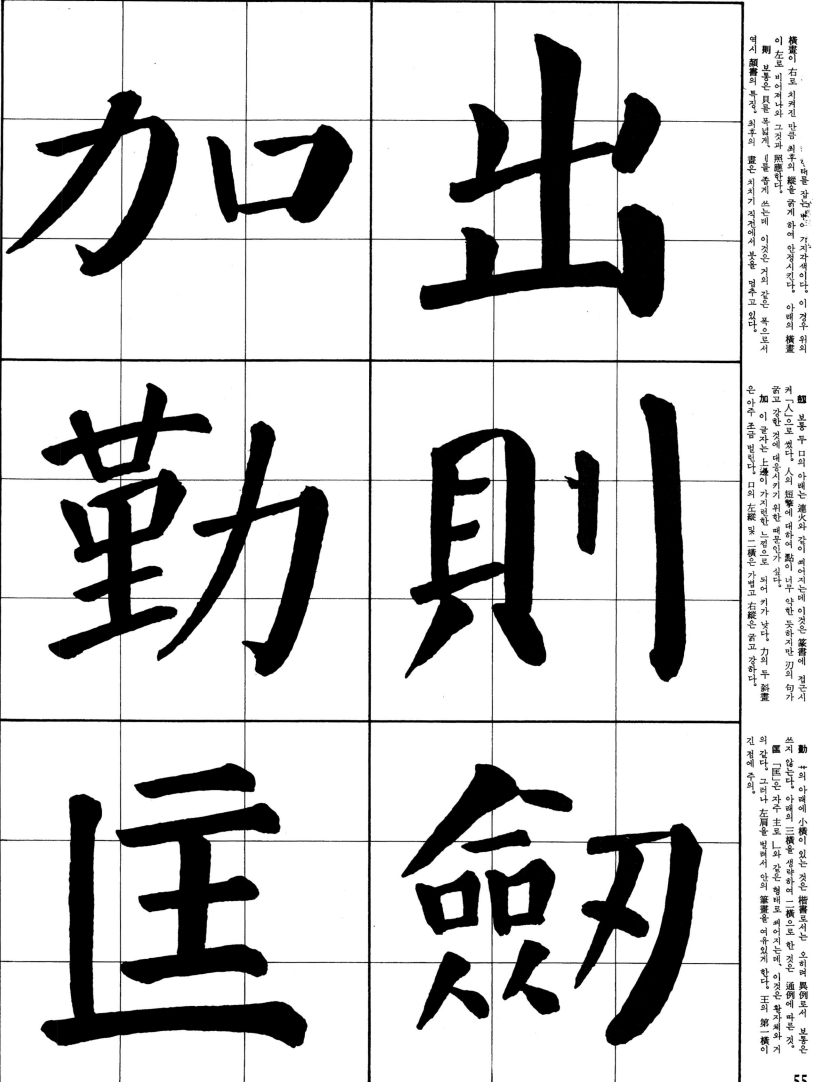

55

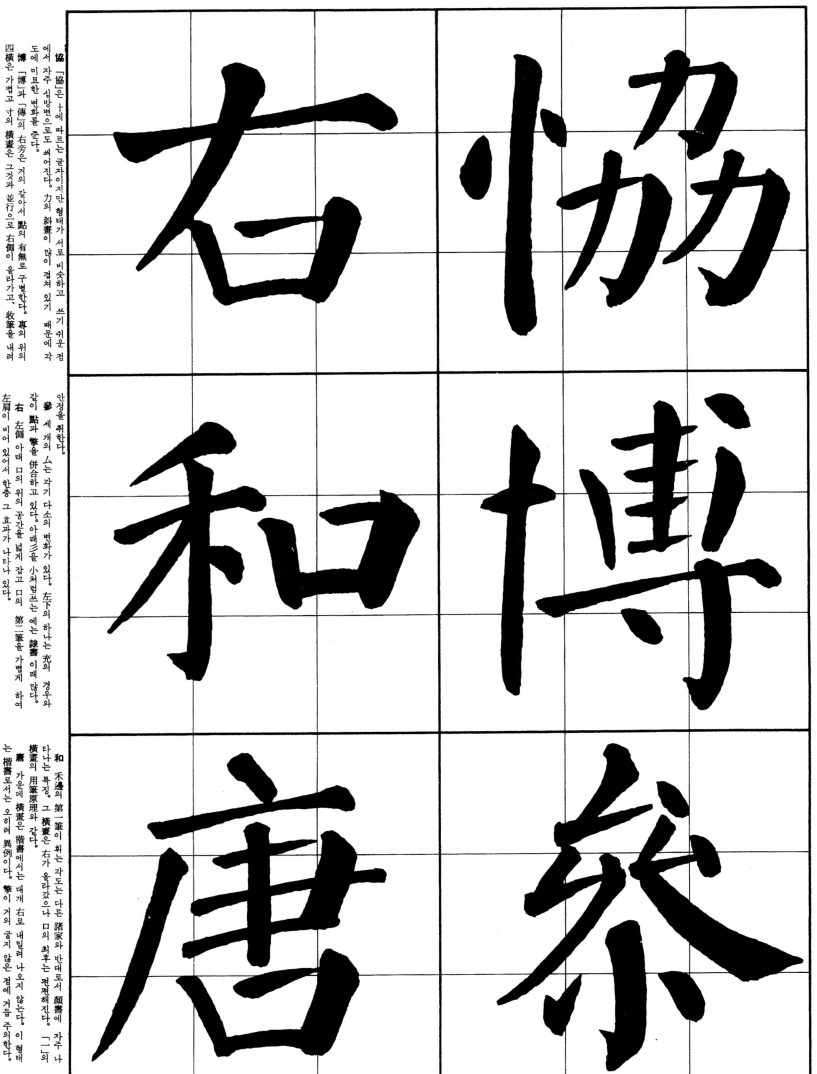

協 「協」은 十에 따르는 글자이지만 형태가 서로 비슷하고 쓰기 쉬운 점에서 자주 심방변(忄)으로도 써어진다. 力의 斜畫이 많이 겹쳐 있기 때문에 各度에 미묘한 변화를 준다.

博 「博」과 「傳」의 右旁은 거의 같아서 點의 有無로 구별한다. 專의 위의 四橫은 가볍고 十의 橫畫은 그것과 並行으로 右側이 올라가고, 收筆을 내려

안정을 취한다.

參 세 개의 厶는 각기 다소의 변화가 있다. 左下의 하나는 充의 경우와 같이 點과 撆을 併合하고 있다. 아래 彡을 小처럼쓰는 에는 隷書 이래 많다.

右 左側 아래 口의 위의 공간을 넓게 잡고 口의 第二筆을 가볍게 하여 左肩이 비어 있어서 한층 그 효과가 나타나 있다.

和 禾邊의 第一筆이 휘는 각도는 다른 諸家와 반대로서 顔書에 자주 나타나는 특징. 그 橫畫은 右가 올라갔으나 口의 최후는 편평해진다. 「口」의 橫畫의 用筆原理와 같다.

唐 가운데 橫畫은 楷書에서는 대개 右로 내밀려 나오지 않는다. 이 형태는 楷書로서는 오히려 異例이다. 撆이 거의 굽지 않은 점에 거듭 주의한다.

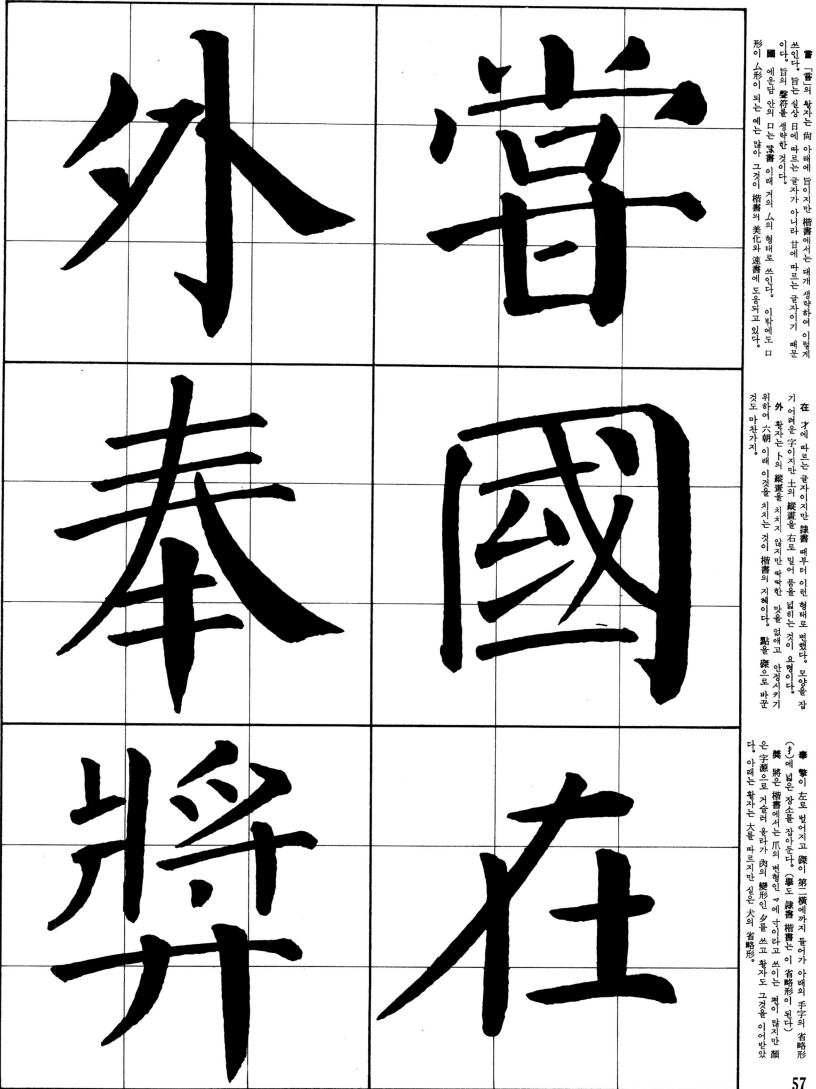

嘗 「嘗」의 활자는 尙 아래에 旨이지만 楷書에서는 대개 생략하여 이렇게 쓰인다. 旨는 심상 日에 따르는 글자가 아니라 甘에 따르는 글자이기 때문이다. 旨의 聲符를 생략한 것이다. 嘗에 윗담 안의 口는 隷書 이래 거의 厶의 형태로 쓰인다. 이밖에도 口形이 厶形이 되는 예는 많아 그것이 楷書의 美化와 速書에 도움되고 있다.

在 才에 따르는 글자이지만 隷書 때부터 이런 형태로 변했다. 모양을 잡기 어려운 字이지만 士의 縱畫을 右로 밀어 풀는 것이 요령이다.
外 활자는 卜의 縱畫을 치치지 않지만 딱딱한 맛을 없애고 안정시키기 위하여 六朝 이래 이것을 치치는 것이 楷書의 지혜이다. 點을 捺으로 바꾼 것도 마찬가지.

奉 擎이 좌로 벌어지고 捺이 第二橫에까지 들어가 아래의 手字의 省略形 (扌)에 넓은 장소를 잡아둔다. (擧도 隷書 楷書는 이 省略形이 된다)
將 將은 楷書에서는 爪의 변형인 ♡이라고 쓰이는 편이 닮았지만 顔은 字源으로 거슬러 올라가 肉의 變形인 夕을 쓰고 활자도 그것을 이어받았다. 아래는 활자는 大를 따르지만 실은 犬의 省略形.

子 女

女
左下로 향하는 二畫은 重擊에 가까운 관계에 있어 그 각도의 변화에 가장 주의를 요한다. 橫畫이 右로 길게 뻗쳐 나가서 收筆에 힘이 주어진 것은 く의 收筆과 照應시키기 위한 것.
好 女가 邊이 되면 橫畫은 이렇게 되어 右側과의 조화를 잡기 쉽게 한다. 子의 橫畫이 왼쪽으로 길게 뻗어 女 가까이에 들어가 있다.

季 好

委 禾의 擊磔을 短擊과 點으로 바꿔 좁게 끝맺고 女의 橫畫을 넓게 벌려 안정시킨다. 禾의 아래 女의 위 공간을 넓게 잡아 女의 橫畫 아래 左右의 공간과 照應한다.
子 第一筆을 逆筆로 찍은 것은 隸書에서 때로 이 畫을 〈形으로 위로부 풀게 하는 것과 관계가 있을 것이다. 鉤가 크게 左로 굽어 있기 때문에 橫

學 委

季 이 禾는 아래의 子가 그다지 넓어지지 않기 때문에 擊肆은 그대로, 點 도 약간 길다. 「委」「季」 모두 二橫은 並行이 아니고 약간 벌어졌다.
學 이처럼 복잡한 글자는 특히 공간의 배분에 주의가 필요하다. 臼의 부분이 「中字의 口와 같이 左가 곧고 右가 아래로 죄어져 있다.
畫은 右로 올라간다.

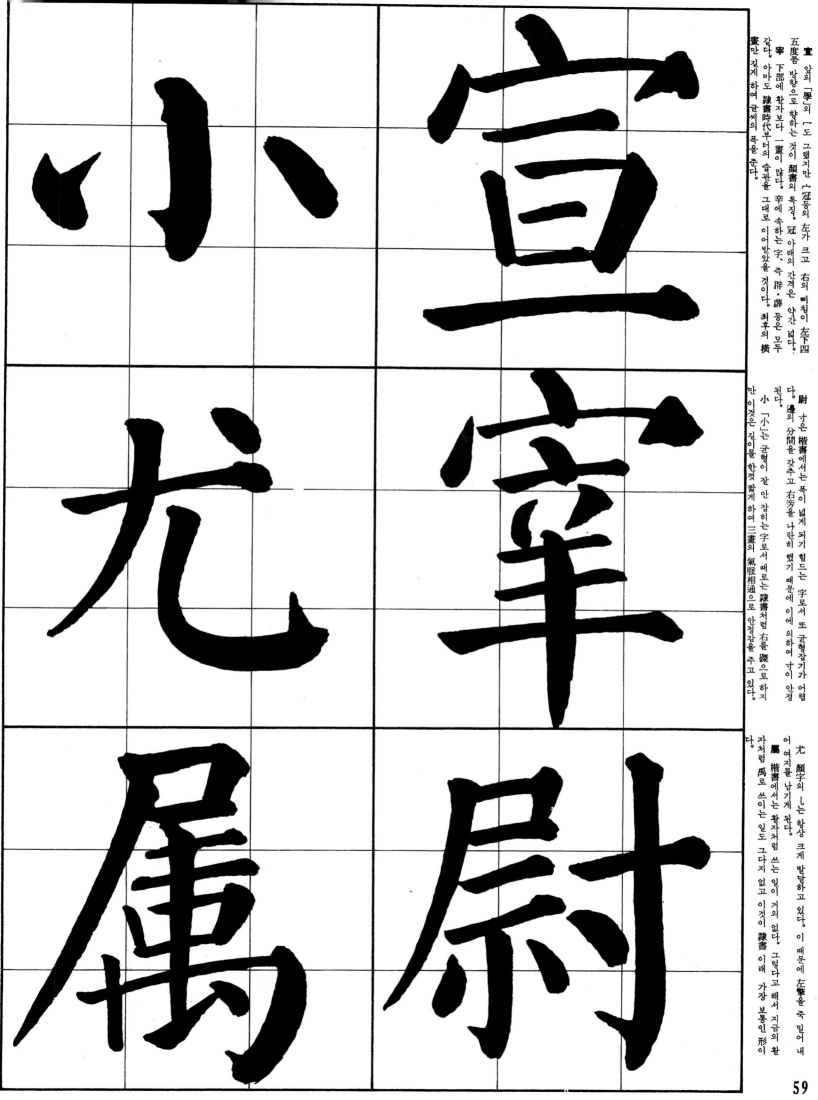

宣 앞의 「學」의 「도 그랬지만 宀(冠)등의 左가 크고 右의 삐침이 左下四五度쯤 방향으로 향하는 것이 顔書의 특징. 冠 아래의 간격은 약간 넓다. 辛에 속하는 字, 즉 辟·薛 등은 모두 갈다. 아마도 隸書時代부터의 습관을 그대로 이어받았을 것이다. 최후의 橫畫만 길게 하여 글씨의 폭을 준다.

尉 寸은 楷書에서는 폭이 넓게 되기 힘드는 字로서도 균형잡기가 어렵다. 邊의 分間을 갖추고 右旁을 나란히 했기 때문에 이에 의하여 넓이 안정된다.

小 「小」는 균형이 잘 안 잡히는 字로서 때로는 隸書처럼 右를 磔으로 하지 만 이것은 길이를 한껏 짧게 하여 三畫의 氣脈相通으로 안정감을 주고 있다.

尤 顔字의 乀는 항상 크게 발달하고 있다. 이 때문에 左擊을 죽 밀어내어 여지를 남기게 된다. 楷書에서는 활자처럼 쓰는 일이 거의 없다. 그렇다고 해서 지금의 활자처럼 禹로 쓰이는 일도 그다지 없고 이것이 隸書 이래 가장 보통인 形이다.

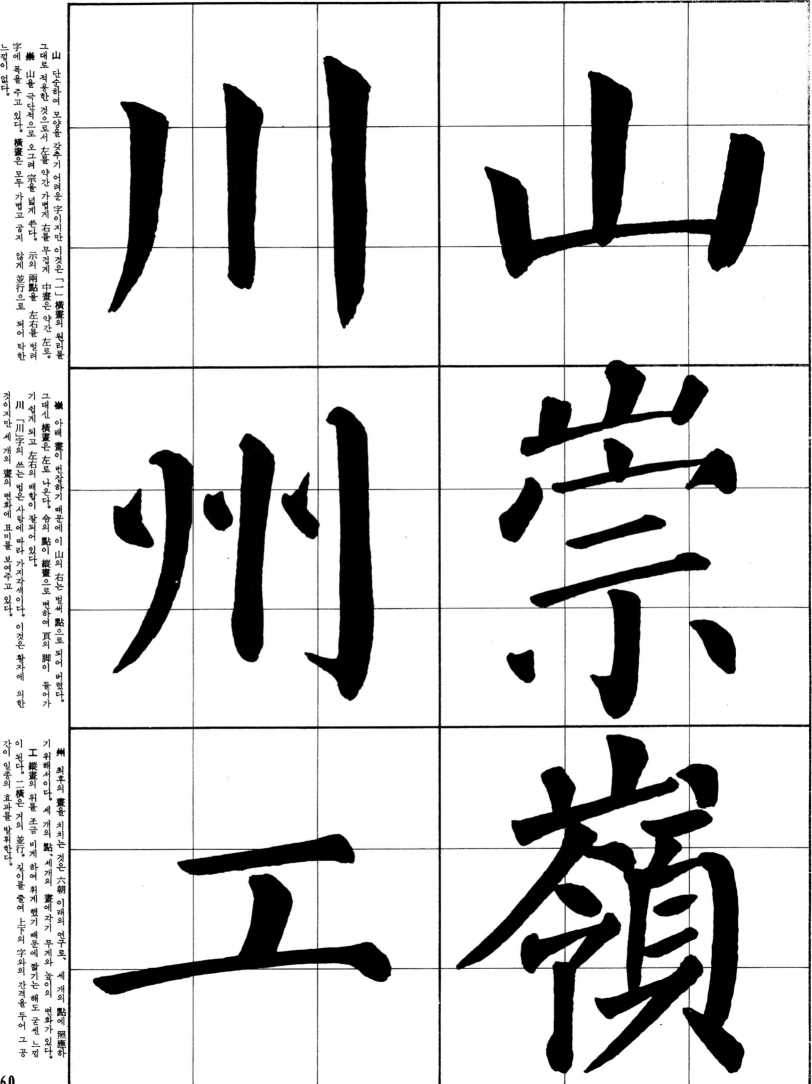

山 단순하여 모양을 갖추기 어려운 字이지만 이것은 「一」橫畫의 원리를 그대로 적용한 것으로서 左를 약간 가볍게 右를 무겁게 中畫은 약간 左로. 崇 山을 극단적으로 오그려 宗을 넓게 쓴다. 示의 兩點을 左右를 벌려 字에 폭을 주고 있다. 橫畫은 모두 가볍고 굽지 않게 並行으로 되어 탁한 느낌이 없다.

橫 아래 畫이 번잡하기 때문에 이 山의 右는 벌써 點으로 되어 버렸다. 그대신 橫畫은 左로 나온다. 숨의 點이 縱畫으로 변하여 頁의 胸이 들어가 기쉽게 되고 左右의 배합이 잘되어 있다. 川 「川字의 쓰는 법은 사람에 따라 가지각색이다. 이것은 활자에 의한 것이지만 세 개의 畫의 변화에 묘미를 보여주고 있다.

州 최후의 畫을 치치는 것은 六朝 이래의 연구로, 세 개의 點에 照應하기 위해서이다. 세 개의 點, 세개의 畫에 각기 무게와 높이의 변화가 있다. 工 縱畫의 위를 조금 비게 하여 휘게 했기 때문에 짧기는 해도 굳센 느낌이 된다. 二橫은 거의 並行. 길이를 줄여 上下의 字와의 공간이 일종의 효과를 발휘한다.

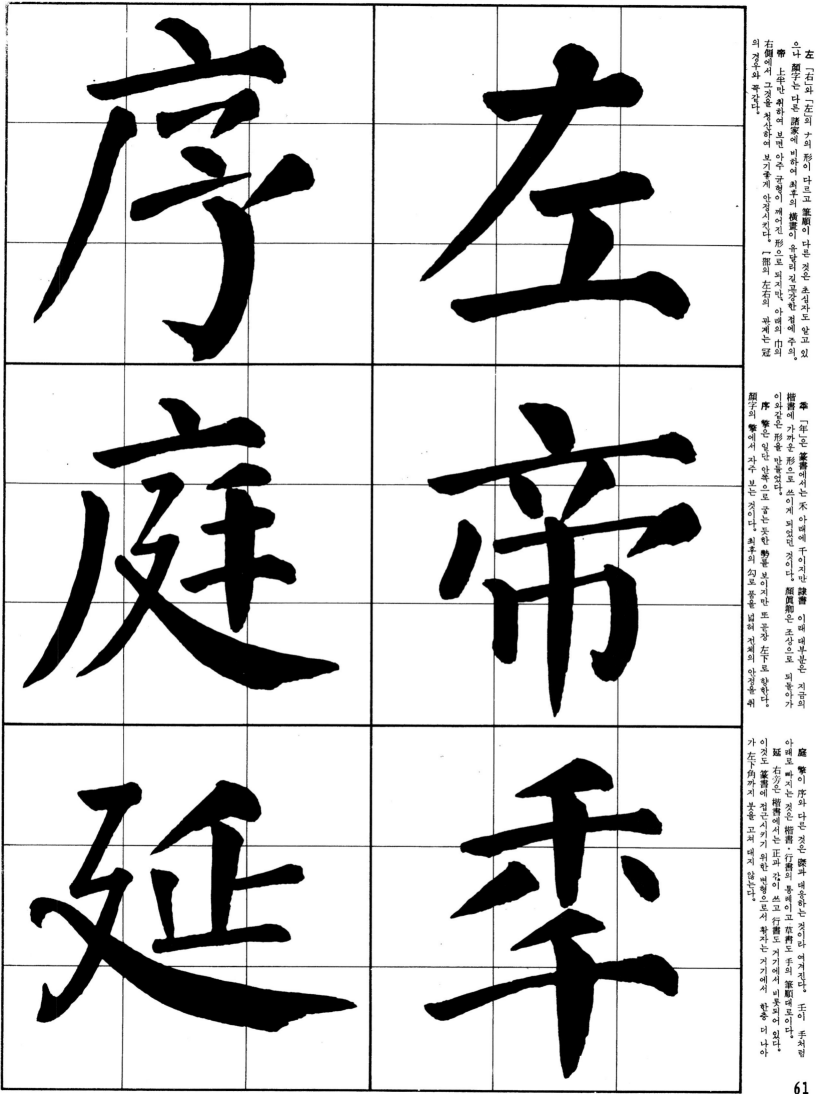

左 「右」와 「左」의 ナ의 形이 다르고 筆順이 다른 것은 초심자도 알고 있으나 顏字는 다른 諸家에 비하여 최후의 橫畫이 유달리 길고강한 점에 주의.
帝 上半만 취하여 보면 아주 均衡이 깨어진 形으로 되지만, 아래의 巾의 右側에서 그것을 청산하여 보기좋게 안정시킨다. │部의 左右의 관계는 冠의 경우와 꼭같다.

秊 「年」은 篆書에서는 禾 아래에 千이지만 隸書 이래 대부분은 지금의 楷書에 가까운 形으로 쓰이게 되었던 것이다. 顏眞卿은 조상으로 되돌아가 이와같은 形을 만들었다.
序 筆은 일단 안쪽으로 굽는 듯한 勢를 보이지만 또 곧장 左下로 向한다. 최후의 勾를 品을 넓혀 전체의 안정을 취顏字의 筆에서 자주 보는 것이다.

庭 筆이 序와 다른 것은 隸과 대응하는 것이라 여겨진다. 壬이 手처럼 아래로 빠지는 것은 楷書·行書의 통례이고 草書도 手의 筆順대로이다. 右旁은 楷書에서는 正과 같이 쓰이고 行書도 거기에서 비롯되어 있다.
延 이것도 篆書에 접근시키기 위한 변형으로서 楷字는 거기에서 한층 더 나아가 左下角까지 붓을 고쳐 대지 않는다.

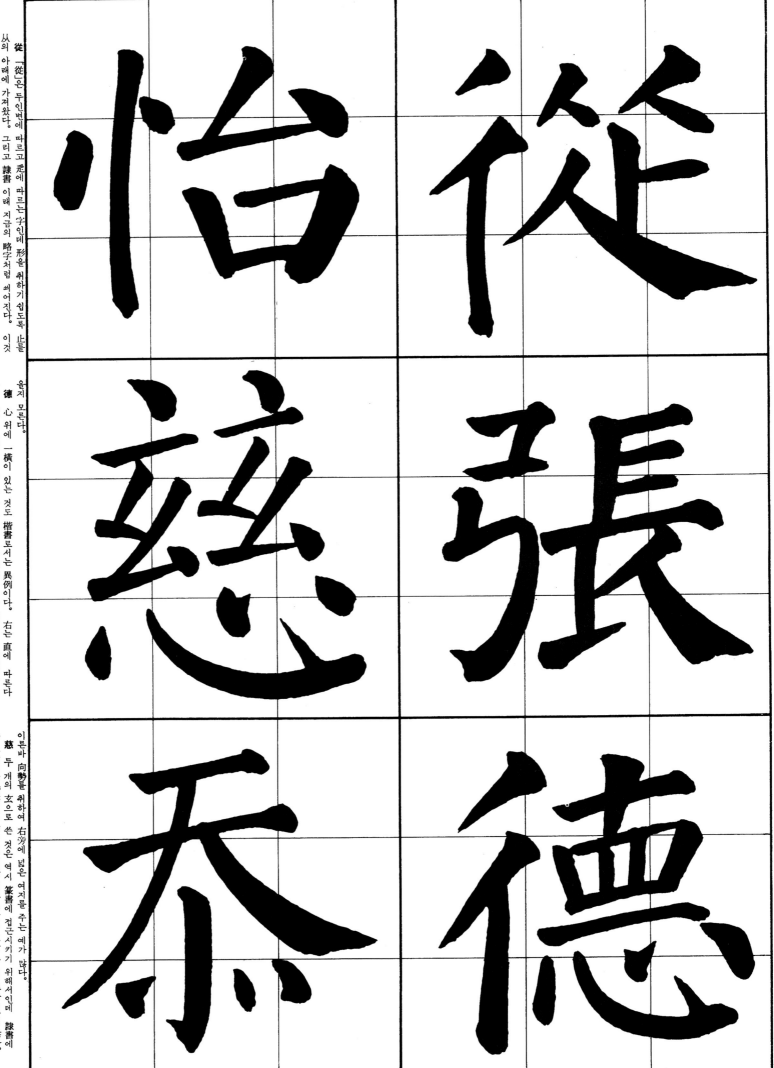

從　怡
慈　張
恭　德

從　「從」은 두 인변에 따르고 龙에 따르는 字인데 形을 취하기 쉽도록 止를
从의 아래에 가져왔다. 그리고 隷書 이래 지금의 略字처럼 씌어진다. 이것
도 楷書로서는 異例이다. 이것도 무엇인가 근원이 있는
張 長의 최후의 二畫은 楷書로서는 異例이다.
說文解字의 序에 말하는 「馬頭人爲長」과 관계가 있
것이 있다고 생각된다.

울지 모른다.
德 心 위에 一橫이 있는 것도 楷書로서는 異例이다. 右는 直에 따른다
하여 드물게 隷書에서는 쓰인 일이 있으나 楷書에서는 六朝의 異體字는 별
개로 치고 顏 이전에는 없었을 것이다.
怡 심방변의 形도 顏의 특징을 나타내는 것 중의 하나이다. 顏字에서는

이른바 向勢를 취하여 右旁에 넓은 여지를 주는 예가 많다.
慈 두 개의 玄으로 쓴 것은 역시 篆書에 접근시키기 위해서인데 隷書에
는 드물지만 楷書에서는 거의 예가 없고 초두에 솟을두 개 쓰는 편이 많다.
黍 「恭」의 아래는 心의 변형으로서 隷書까지는 간신히 心으로 보이
는 形으로 써오다가 이 三角中에는 잘 들어가지 않아 이 形으로 되어버렸다.

62

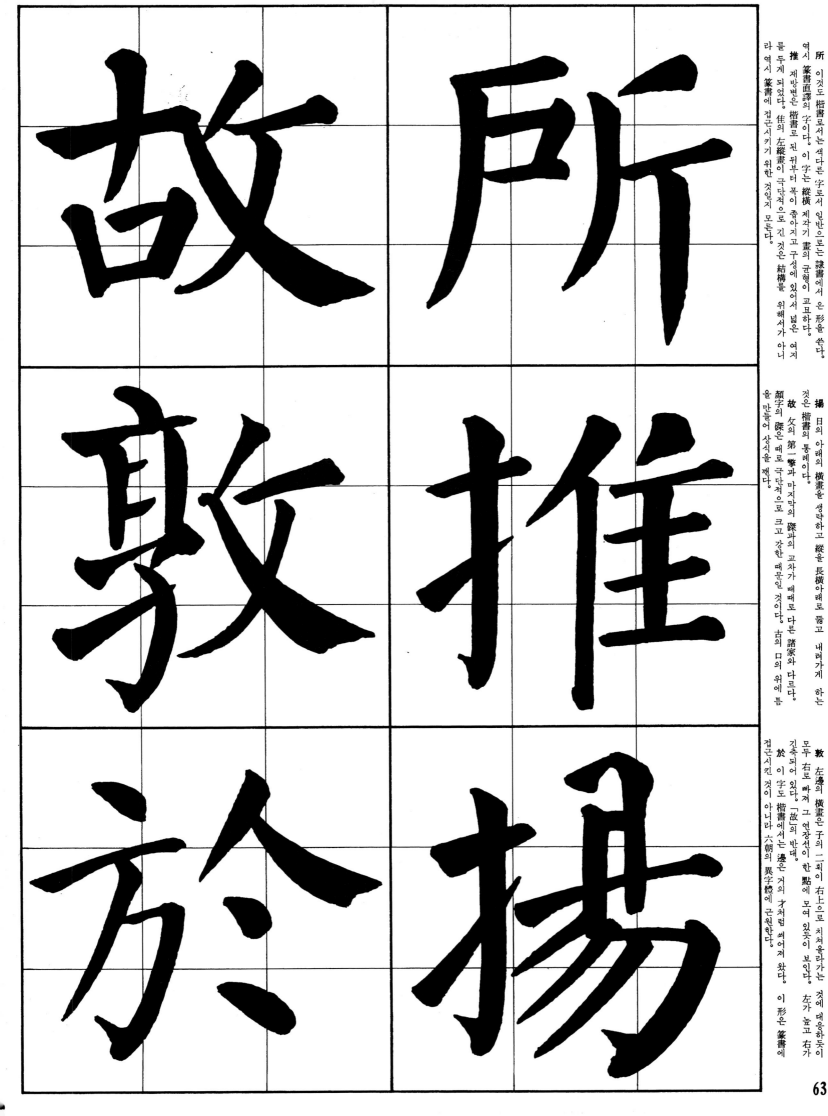

所 이것도 楷書로서는 색다른 字로서 일반으로는 隸書에서 온 形을 쓴다. 역시 篆書直譯의 字이다. 이 字는 縱橫 제각기 畫의 균형이 교묘하다.
推 재방변은 楷書로 된 뒤부터 폭이 좁아지고 구성에 있어서 넓은 여지를 두게 되었다. 隹의 左縱畫이 극단적으로 긴 것은 結構를 위해서가 아니라 역시 篆書에 접근시키기 위한 것일지 모른다.

揚 日의 아래의 橫畫을 생략하고 縱을 長橫아래로 뚫고 내려가게 하는 것은 楷書의 通例다.
故 攵의 第一撃과 마지막의 磔과의 교차가 때때로 다른 諸家와 다르다. 顔字의 磔은 때로 극단적으로 크고 강한 때문일 것이다. 古의 口의 위에 畫을 만들어 상식을 깼다.

敦 左邊의 橫畫은 子의 二畫이 右上으로 치쳐올라가는 것에 대응하듯이 모두 右로 빠져고 그 연장선이 한 點에 모여 있듯이 보인다. 左가 높고 右가 지축되어 있다. 「故」의 반대.
於 이 字도 楷書에서는 거의 才처럼 쓰여져 왔다. 이 形은 篆書에 접근시킨 것이 아니라 六朝의 異字體에 근원한다.

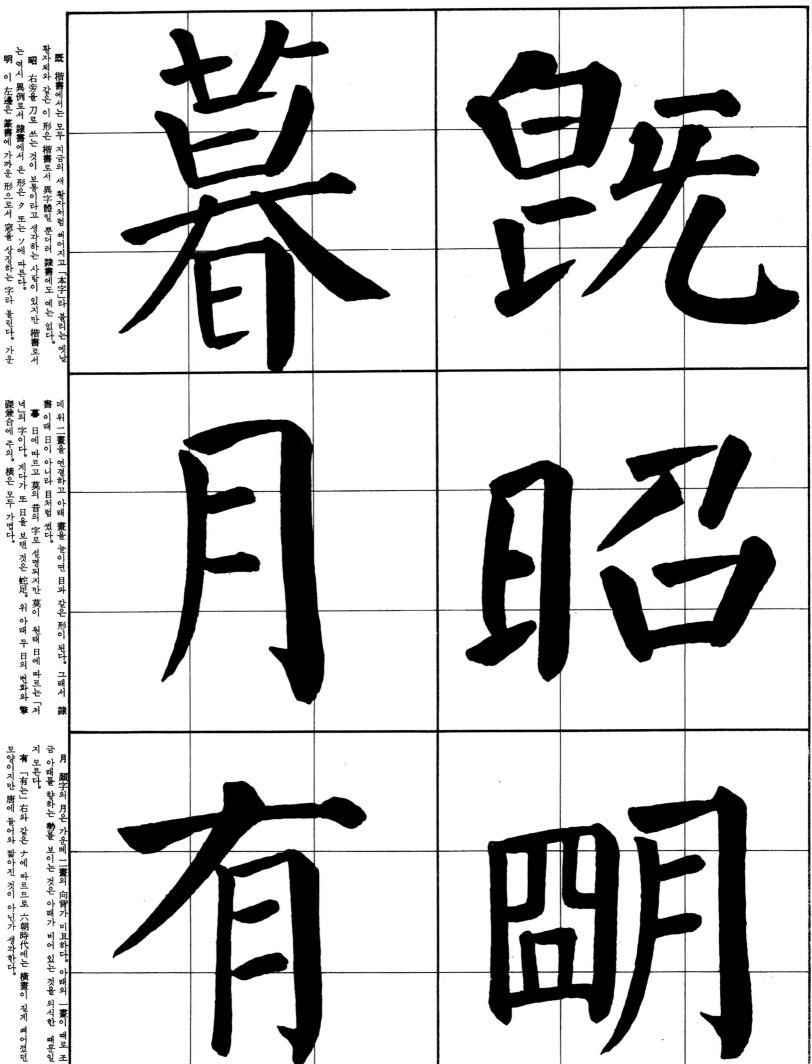

既 楷書에서는 모두 지금의 새 활자처럼 씌어지고 隷書에도 「本字」라 불리는 옛날
활자체와 같은 이 形은 楷書로서 異字體일 뿐더러 隷書에도 예는 없다.
昭 右旁을 刀로 쓰는 것이 보통이라고 생각하는 사람이 있지만 楷書로서
는 역시 異例로서 隷書에서 온 形은 ク 또는 ソ에 따른다.
明 이 左邊은 篆書에 가까운 形으로서 窓을 상징하는 字라 불린다. 가운

데 위 二畫을 연결하고 아래 畫을 늘이면 目과 같은 形이 된다. 그래서 隷
書 暮 日에 따르고 莫의 晋의 字로 설명되지만 莫이 원래 日에 따르는 「저
녁」의 字이다. 게다가 또 日을 보탠 것은 蛇足. 위 아래 두 日의 변화와 擊
磔兼合에 주의. 橫은 모두 가볍다.

月 顔字의 月은 가운데 二畫의 向背가 미묘하고 아래의 一畫이 때로 조
금 아래를 향하는 勢를 보이는 것은 아래 것을 의식한 때문일
지 모른다.
有 「有는」 右와 같은 ナ에 따르므로 六朝時代에는 橫畫이 길게 씌어졌던
모양이지만 唐에 들어와 짧아진 것이 아닌가 생각한다.

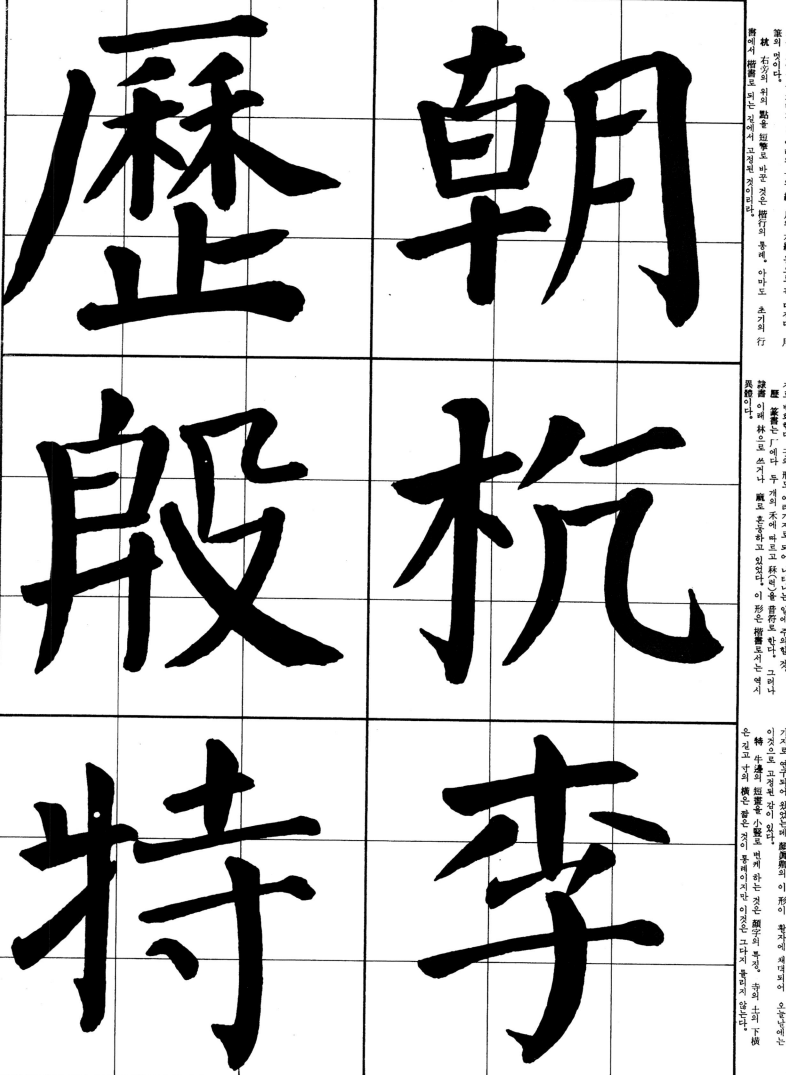

朝 左邊의 위의 十의 縱畫, 日의 안의 一·二橫, 月의 안의 短畫등 경묘한 필치를 보여주고 게다가 日 아래의 十의 縱, 月의 右縱 등으로 꼭 다진다. 用筆의 멋이다.

杭 右旁의 위의 點을 短撆로 바꾼 것은 楷行의 통례. 아마도 초기의 行書에서 楷書로 되는 길에서 고정된 것이리라.

李 위의 木은 擎傑을 축소시키고, 委와 季의 中間位. 때에 따라 여러 가지로 변화한다. 子의 形도 여러가지로 되어 나타나는 일에 주의할 것.

歷 篆書는 厂에다 두개의 禾에 따르고 秝(력)을 音符로 한다. 그러나 隷書 이래 林으로 쓰거나 厤로 혼동하고 있었다. 이 形은 楷書로서는 역시 異體이다.

殷 左邊은 身을 거구로 한 것으로서, 그 쓰는 법은, 隷書 시대부터 여러 가지로 연구되어 왔었는데 顔眞卿의 이 形이 활자에 채택되어 오늘날에는 이것으로 고정된 감이 있다.

特 牛邊의 短畫을 小豎로 번케 하는 것은 顔字의 특징. 牛의 士의 下橫은 긴고 ㅜ의 橫은 짧은 것이 통례이지만 이것은 그다지 틀리지 않는다.

玄 一의 아래를 조금 뜨게 하는 것이 한 가지 연구의 결과라 할 수 있다.

위의 橫이 긴데 대하여 아래 畫의 起筆을 강하게 點을 크게 하여 照應시켰다.

率 結構法의 이른바 「中豎」의 字는 아니지만 사실상은 최후의 懸針은 위의 玄와 一體가 되어 충심을 통일하고 있다.

理 左邊의 玉은 篆書도 隸書도 약간 짧게 위로 올려서 씌어졌는데 楷書는 아래 畫을 위로 치킷듯이 하면 起筆이 낮아져 下邊도 대충 가지런해진다.

甥 生의 下畫을 역시 치친 것은 아무래도 行書에서 楷書가 생긴 혼적인가 싶다. 男은 앞에서 설명했듯이 篆書에 가까운 形으로서 顔字 외에서도 즐겨 쓰인다.

當 군데군데 비어 있기 때문에 품이 넓어진다. 田의 左下角들처럼 상식을 벗어난 엇물림이 顔字에는 있다.

疑 匕와 矢의 배치가 어렵기 때문에 匕를 上으로 바꾸는 사람이 많지만 顔字는 矢의 短撆을 이 形으로 하여 원형에 접근시키려 했다. 楷書로서는 역시 異體.

皆 白의 위의 短擊은 隷書에서도 楷書에서나 대개 쓰지 않지만 古金文을 보면 白이 아니라 甘에 따르는 것이 옳을지 모른다. 그렇다면 지금의 활자는 잘못된 것으로 된다.

盍 皿의 위의 水의 上下의 四畵은 제각기 顔字의 특징이 있다. 皿의 위의 橫畵 左右가 비어 있는 점에 주의.

監 監은 人의 아래를 一點으로 쓰는 예가 楷書에는 많지만 篆書는 臣과 人의 아래에 血을 쓴 字로서 血의 위의 小橫畵이 人의 아래에 옮겨와서 點으로 변한 것이다. 楷書로서는 역시 異體.

眞 楷書로서는 가장 보통의 形. 篆書 直譯의 구 활자처럼은 顔眞卿도 잘 쓰지 않는다. 目안의 小橫畵의 傾斜는 일종의 표정을 나타내기 위한 것.

祿 示邊은 隷書까지는 구 활자처럼 쓰이지만 楷書는 역시 行書에서 온 形과 筆順이 아닌가 생각한다. 右旁은 隷書 以來의 形으로서 구 활자는 머리만은 篆書의 直譯이다.

祭 橫畵이 자주 그렇듯이 세개의 擊이 거의 並行인 것에 주의. 夕의 긴 擊과 蹼의 아래가 가지런하지 않기 때문에 示의 右點을 크게 하여 균형을.

67

秋 이루비 右占地步는 左邊의 筆畫이 굵어지고 이에 이끌려 右를 굵게 하면 둔해진다. 擎을 勁利로 한다. 磔이 중후한 것은 그 본바탕이다.

秦 禾의 위를 短擎로 쓰지 않고 이렇게 하는 것이 隷書 이래 보통이다. 하지만 근본은 禾 그대로였던 것을 잊지 않기 때문에 行書의 筆順은 禾 그대로이다. 顔字도 가끔 禾로 쓴다.

等 竹冠은 특별한 字 외로는 隷書 이래 거의 촌두처럼 쓴다. 이 字도 보통은 艹로 쓰고 行書도 같다. 그러나 楷書는 艹로 써도 行書는 竹으로 쓰는 字도 있어 습관에 따른다.

節 竹冠으로 쓴 것은 顔眞卿 이외에는 알지 못한다. 右의 口를 낮게 쓰는 것은 六朝 이래 모두 그래서 하나의 고정된 形이라 할수 있다.

精 靑의 아래는 楷書에서는 丹에 따른다 하여 구획자는 丹처럼 되어 있지만 隷書 이래 계속 月처럼 씌어져 왔다. 顔眞卿도 습관에 따르고 있다.

經 糸邊의 아래를 활자는 小字로 하는데 그 形과 筆順이 남지만 楷書는 行書를 이어받아 모두 三點으로 한다. 右旁을 篆書처럼 하는 것은 楷書로서는 異體.

老　素

考　義

聞　翊

素　結構法의 「三停」의 예로 인용되는 字이다. 세 개의 다른 形이 잘 조화되면서 겹친다. 아래의 小의 兩點을 활자처럼 하지 않는다. 羲　顔字의 특유한 장엄한 結體. 我는 품을 크게 넓히고 羊을 얹어 피라밋형의 안정을 보인다. 공간의 분할이 단순하지 않아 충분한 준비를 느끼게 된다.

翊　羽를 구확자처럼 쓰는 것은 隷書나 楷書에서는 특별한 異體字 외에는 예가 없다. 顔字는 다른 諸家와는 다르나 역시 楷書의 습관에 따르고 있다. 老　「老는 匕에 따른 셈이지만 楷書에서는 短撆을 小橫으로 바꾸는 것이 보통으로써 工 또는 ㅗ처럼 쓸 경우도 있다. 이 形은 활자에 채택되었으나 異體이다.

考　아래는 巧의 右旁과 같아서 쓰기 어렵기 때문에 楷書에서는 丁처럼 쓰인다. 篆書形으로 된 이 形은 다른 사람은 行書에서나 그러지 쓰지 않는다. 聞　顔의 門邊은 극당의 向勢를 취한 것같이 믿는 사람이 많지만 左右의 縱畫은 거의 수직으로 선다. 小橫은 제각기 모두 가볍고 변화를 보여준다.

69

職 左邊은 활자에서는 耳인데 形이 근사한 데에서 隸書 이래 唐의 諸家까지 身으로 쓰일 때가 많고 草書도 그 形에서 나와 있다.
育 위는 字字를 거꾸로 한 것이고 아래는 肉인데 隸書부터 點과 一과 厶로 변하고 肉舟月의 구별도 거의 없어진다. 月 안의 二小畫의 변화에 주의.

能 隸書에는 어쩌면 있을지 모르지만 이 右旁을 이 形으로 쓴 데는 이밖에 예가 없는 듯이 생각한다. 모두 九成宮이나 雁塔聖教처럼 쓴다.
臨 右旁을 활자처럼 하는 것은 楷書로서는 異體. 隸書 이래 안정이 잘 되는 點으로 한다. 이것도 그것에 따랐다. 여기저기에 공간을 두어 字를 널찍하게 한다.

與 兩側의 三小畫에 미묘한 변화가 있고 아래의 橫畫으로 그것을 통일한다. 그리고 「其脚」으로 字 전체의 안정을 완성하도록 씌어졌다.
舒 右側에 오는 予는 높아지는 경향이 있어 「舒」字는 諸家가 모두 이와 같이 予의 최후의 붓을 아래로 늘인다. 行書에서도 같다.

英 央의 兩縱처럼 때로는 背勢에 가까운 모습을 보이는 것도 주의할 필요가 있다. 擊을 彎曲시켜야 하는 것은 약해지는 것을 구하는 用意일지도.
處 虎도 顔字의 특징으로서 隸書 이래 일반으로 사용되어온 形을 따르지 않는다. 北朝의 異字體 계통이다. 지금 사람은 활자로 익숙해졌지만 이것은 대단히 색다른 形인 것이다.

蜀 보통 사람이 붙이지 않는 곳을 붙이고 메지 않는 곳을 메는 것이 顔字에서 가끔 보게 되는 현상이다. 배울 때는 이 점을 잘 보아둘 것.
行 篆書에서는 左右同形인 것이 시메트릭하게 두어졌던 것을 隸書에서는 그렇게 할 수 없게 되고 楷書에 이르러서는 한층 더 변형했다. 左右가 얽혔다 멀어지는 방법이 중요.

裕 顔의 衣邊은 示邊과 마찬가지로 대개 向勢가 된다. 그리고 폭이 좁고 키가 높다. 여기서도 두 개의 擊이 거의 並行하여 거의 直線이다. 어쩌면의 식적인 메가 엿보인다.
喬 밑의 冂안의 두 小畫은 거의 隸書와 같은 形을 차지하고 가끔 이와 비슷한 筆畫을 본다. 다른 諸家와 같지 않다. 겨우 褚遂良에게서 가끔 이와 비슷한 筆畫을 본다.

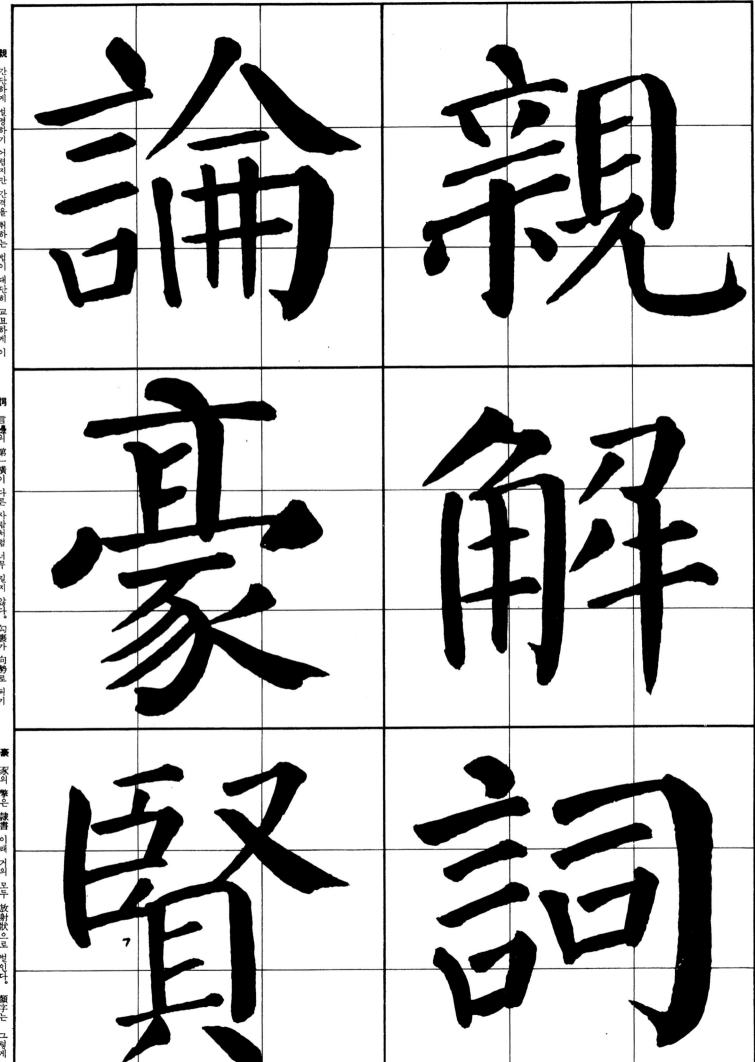

親 간단하게 설명하기 어렵지만 간격을 취하는 법이 대단히 교묘하게 이루어진 예라 할 수 있다. 그리고 左右의 결합이 잘되어 있다.
解 角의 中畫은 활자에서는 아래로 빠지지 않는다. 篆書의 이론으로 말하면 그렇게 되어야 하지만 楷書와 行書에서는 대개 이와 같이 쓴다. 右旁을 刀에 또 篆書처럼 쓰는 것은 역시 異例.

詞 言邊의 第一橫이 다른 사람처럼 너무 길지 않다. 勾裏가 向勢로 되기 때문에 두 개의 口는 거의 背勢를 취한다. 橫畫은 여기서도 거의 並行하고
論 言邊의 위의 點을 右로 밀고 第一橫을 가볍게 그어 이 橫을 左로 늘인 것과 같은 효과를 낸다. 右旁의 二竪를 위로 빠져 올라가게 한 것도 篆書로의 접근을 꾀한 것.

豪 豕의 擊은 隸書 이래 거의 모두 放射狀으로 벌인다. 顏字는 그렇게 하지 않고 역시 거의 並行으로 쓰인다. 위의 二短畫은 일부러 각도를 바꾸고 있는 점에 주의.
賢 臣과 貝가 붙고 또 擊이 또 붙지만 臣과 又의 사이를 넓게 비워 貝의 兩側 공간과 작용을 한다. 貝 안의 二短畫도 右로 올라가 있다.

贈 貝 車

通 赤

遷 踰

贈　貝 안의 二短畫이 극단히 올라간 것은 아래의 구를 위한 用意。 다른 諸短畫은 모두 縱畫과의 사이를 넓게 비운다。 右縱은 치치지 않았다。 아래는 火의 變形이므로 楷書에서는 連火로 쓰이는 편이 오히려 보 통이다。

蹎　走는 右로 길게 늘어지고 足邊은 짧고 높게 쓰인다。 그 아래는 모두 止이지만 각각 字의 역사에 따라 습관이 정해진다。 이것은 그 좋은 예라 하겠다。

車　이른바 「懸針」의 字이지만 顔法에서는 收筆이 너무 가볍게 되지 않는 다。 오히려 「中竪」와 같은 인상을 준다。 口 안의 橫畫의 각도에 주의。

赤　活字와 비슷한 形이지만 左右 二點이 다르다。 그리고

通　辶은 隷書에서도 楷書에서 그 사람의 특징이 가장 잘 나타난다。 顔字에 고유한 이 形은 北朝의 어떤 종류의 것에 근원된 듯이 생각된다。

遷　이 字는 활자처럼 쓸 수 없고 이 形이나 西의 아래를 커처럼 쓰는 것이 많다。 이 좁은 곳에 巳를 넣기가 무리하기 때문이다。

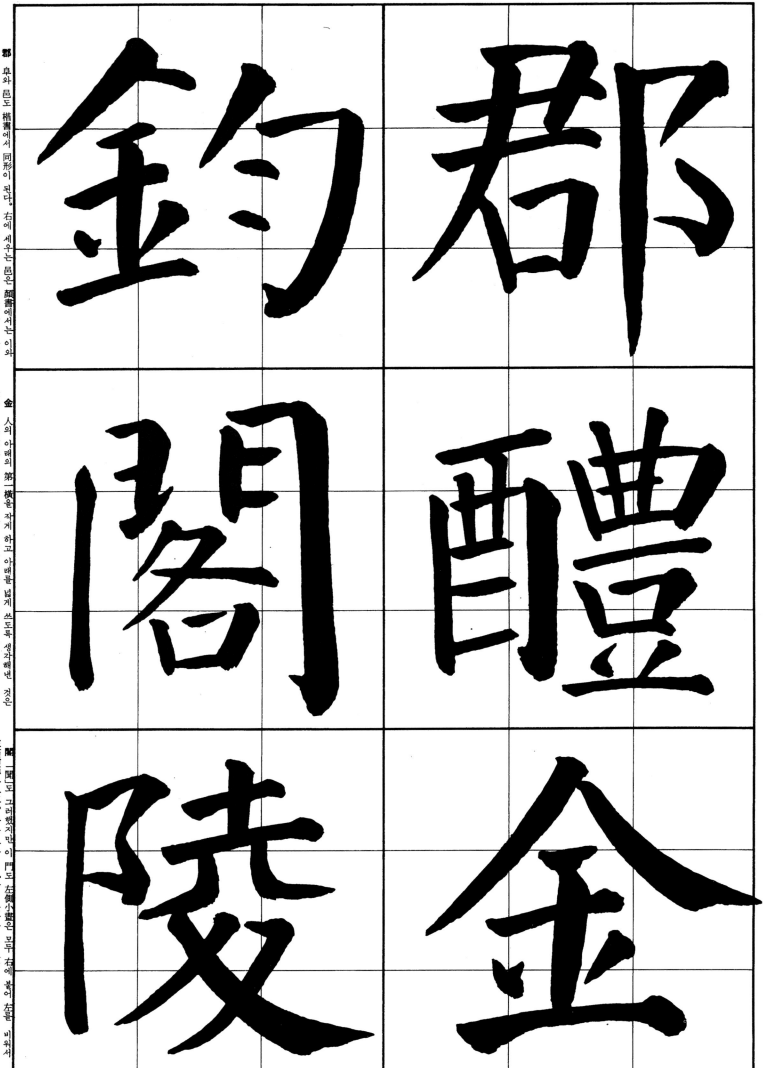

郡 阜와 邑도 楷書에서 同形이 된다. 右에 세우는 邑은 顔書에서는 이와 같이 길게 그어 붓을 뗀다. 北朝의 諸碑에서 자주 그 예를 본다. 君의 안의 橫畫은 右로 나오지 않게 하는 사람이 많다. 이것이 보통 形이다. 曲의 二縱畫이 背勢로 되어 있는 점에 주의. 이러한 변화를 간과해서는 안된다.

金 人의 아래의 第一橫을 작게 하고 아래를 넓게 쓰도록 생각해번 것은 壯年의 多寶塔碑 이래 보게 되는 것으로서 다른 사람에 비하여 銳角이라도 좋다는 결과가 된다. 鈞 邊과 旁의 高低와 金의 위 二橫의 右側 空地, 勾裏 左側의 빈 곳 등의 照應이 재미있는 균형을 보여준다.

陵 右旁에서 隷書에서 혼히 上部가 圭形으로 形의 아래를 이와 같이 쓰는 것은 역시 篆書에 근접시키기 위해서이다. 이 와 같은 用筆은 顔字에서만 본다.

閣 一門도 그러했지만 이 門도 左側小畫은 모두 右에 붙여 左右對照로 한다. 다른 사람이 그다지 안하는 일이다. 行書도 그러했다.

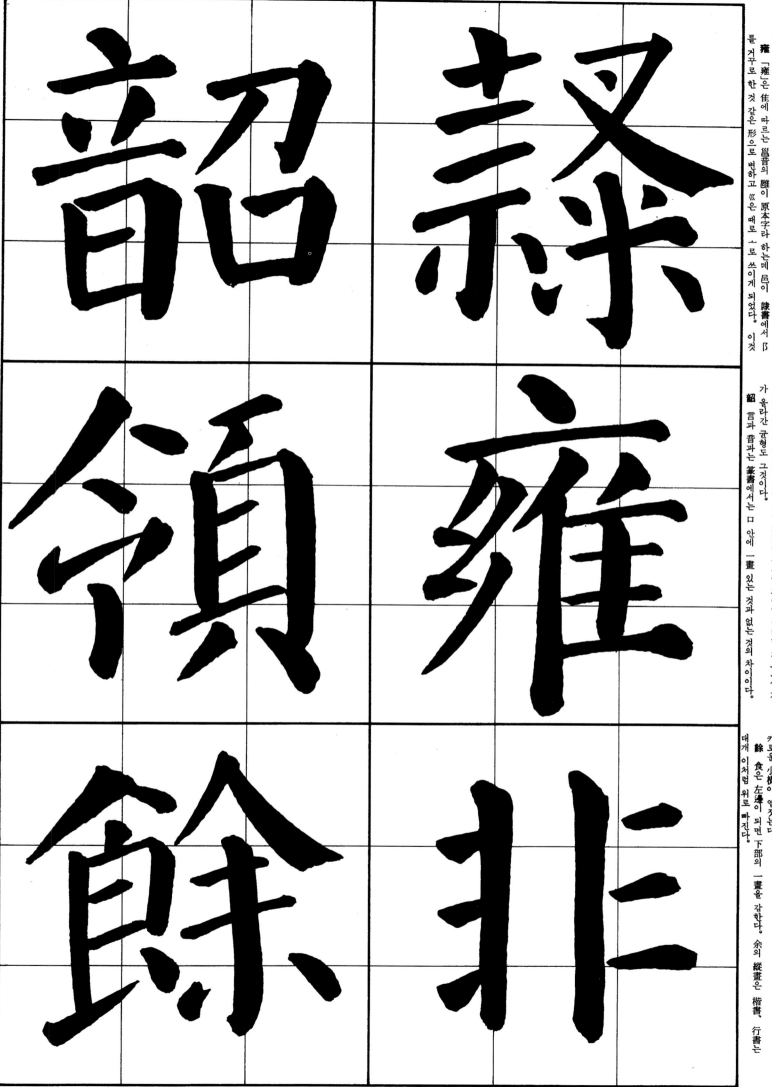

隷 활자는 說文의 篆書를 譯한 形이지만 이 字에는 또 別形이 있고 〈九經字樣〉에는 또 米를 갖게 하는 데에 따른다고 하였다. 이것은 後說에 의한 隷書에서 흔히 보는 形으로서 一點 많은 것도 隷書에 있다.
雅 「雅」은 隹에 따르는 當晉의 雛라 하는데 邑이 隷書에서 阝가 올라간 均衡도 그것이다.

이 楷書에 이어진다. 本字라 불리는 쪽은 楷書로서는 北朝等에서 후에 만들어진 것인가 싶다. 이 形의 草書는 없다.
非 左가 좁고 右가 넓은 것은 楷書의 특성이 자연히 나타난 것으로서 右가 左보다 균형도 그것이다.
韶 言과 音과는 篆書에서는 口 안에 一畫 있는 것과 없는 것의 차이이다.

隷書로 빈번히 쓰이는 言邊은 간략화되고 그다지 쓰지 않는 音은 篆書에 가까운 모습을 남겼다.
領 令의 작은 畫이 차례로 주고받듯이 활동하지만 頁의 小横은 맑고 날카로운 小横은 열긴다.
餘 食은 左邊이 되면 下部의 一畫을 감한다. 余의 縱畫은 楷書, 行書는 대개 이처럼 위로 빠진다.

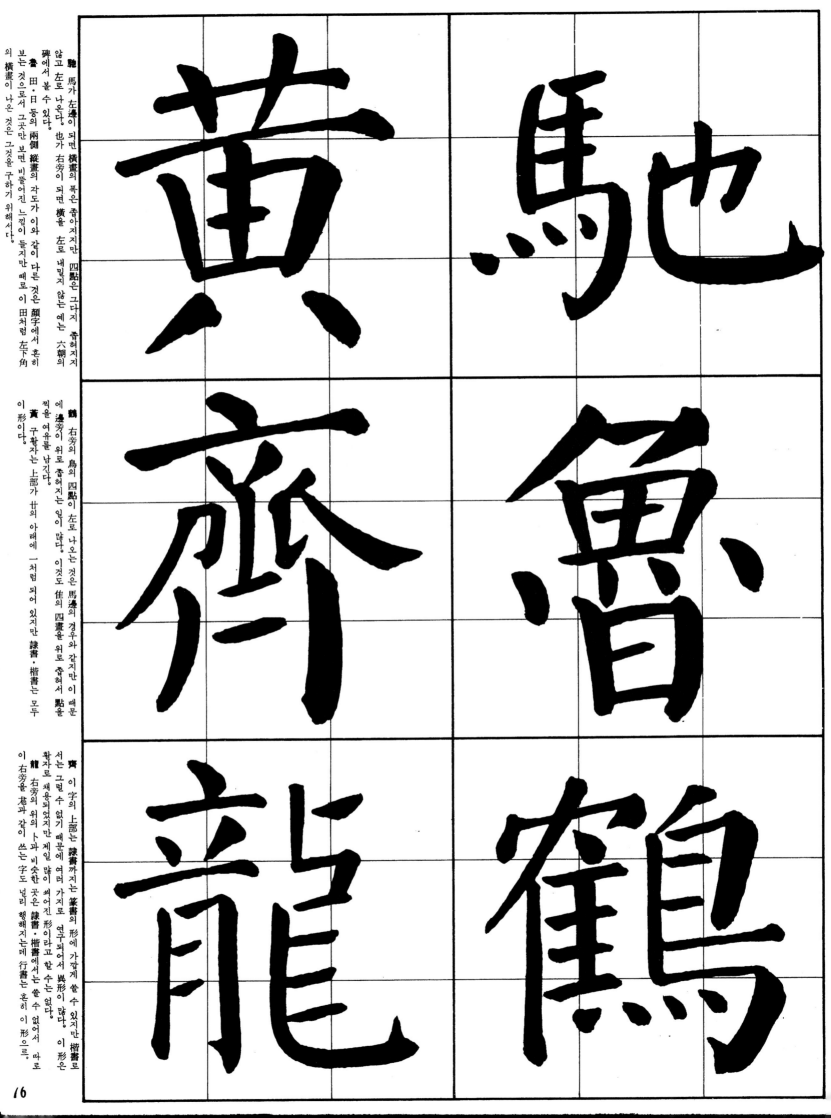

馳 馬가 左邊이 되면 橫畫의 폭은 좁아지지만 四點은 그다지 좁혀지지
않고 左로 나온다. 也가 右旁이 되면 橫을 左로 내밀지 않는 예는 六朝의
碑에서 볼 수 있다.
晉·田·日 등의 兩側 縱畫의 각도가 이와 같이 다른 것은 顔字에서 흔히
보는 것으로서 비뚤어진 느낌이 들지만 때로 이 田처럼 左下角
의 橫畫이 나온 것은 그것을 구하기 위해서다.

鶯 右旁의 鳥의 四點이 左로 나오는 것은 馬邊의 경우와 같지만 이 때문
에 邊旁이 위로 좁혀지는 일이 많다. 이것도 佳의 四畫을 위로 좁혀서 點을
적을 여유를 남긴다.
黃 구활자는 上部가 廿의 아래에 一처럼 되어 있지만 隸書·楷書는 모두
이 形이다.

齊 이 字의 上部는 隸書까지는 篆書의 形에 가깝게 쓸 수 있지만 楷書로
서는 그럴 수 없기 때문에 여러 가지로 연구되어서 異形이 많다. 이 形은
활자로 채용되었지만 제일 많이 쓰여진 形이라고 할 수는 없다.
龍 右旁의 위의 卜과 비슷한 곳은 隸書·楷書에서는 쓸 수 없어서 따로
이 右旁을 㐱과 같이 쓰는 字도 널리 行해지는데 行書는 흔히 이 形으로.

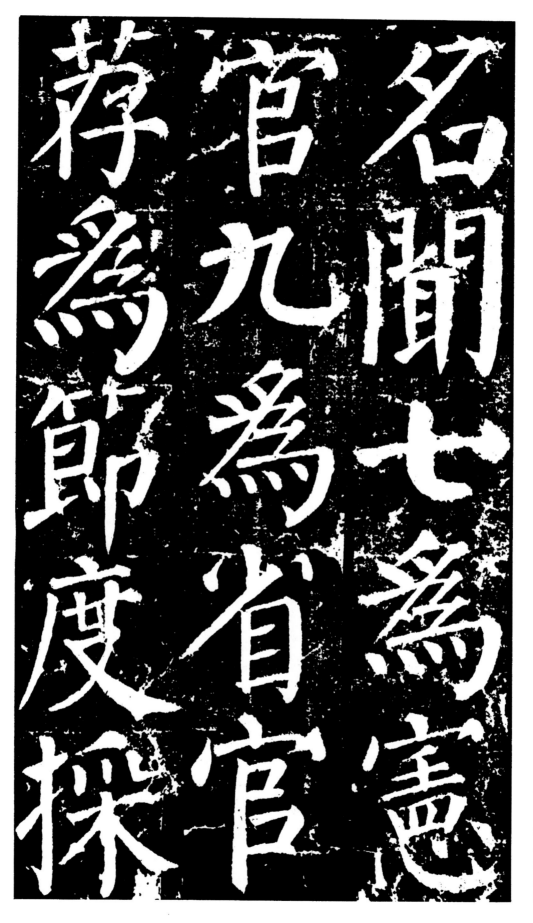

……名聞。七為憲官。九為省官。荐為節度採

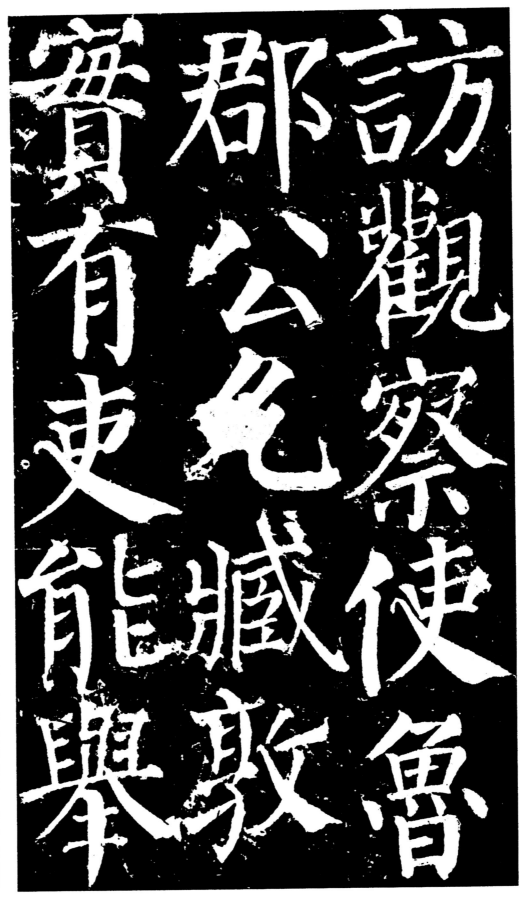

訪觀察使魯

郡公公允臧臧教

寶有吏能舉

訪觀察使‧魯　郡公。允臧。教‧　寶有吏能。舉

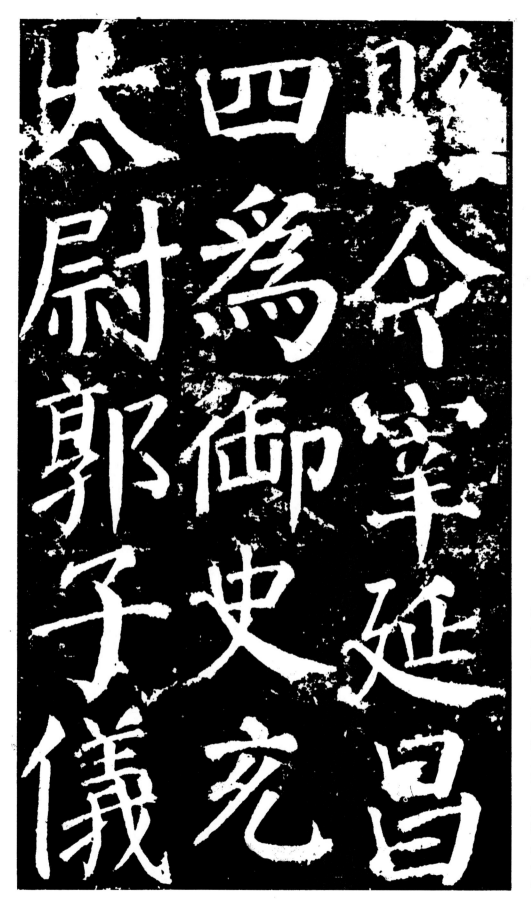

縣令宰延昌。四為御史。充　太尉·郭子儀

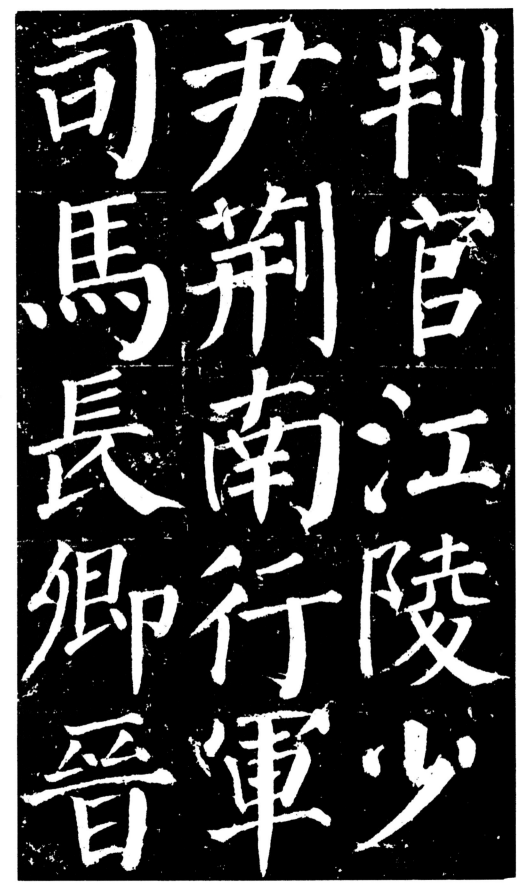

判官。江陵少　尹・荊南行軍　司馬長卿・晉

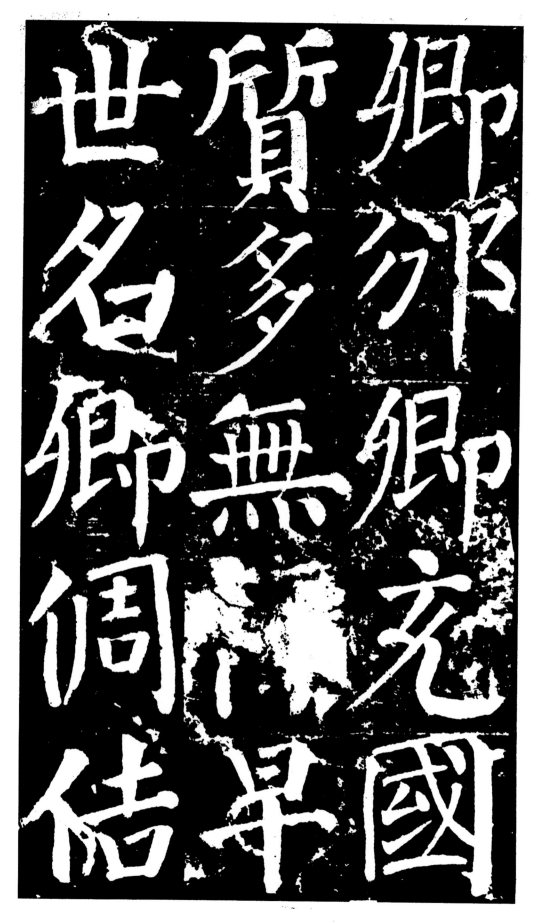

卿・邠卿・充国・

質多・無禄早

世・名卿・偶・佶・

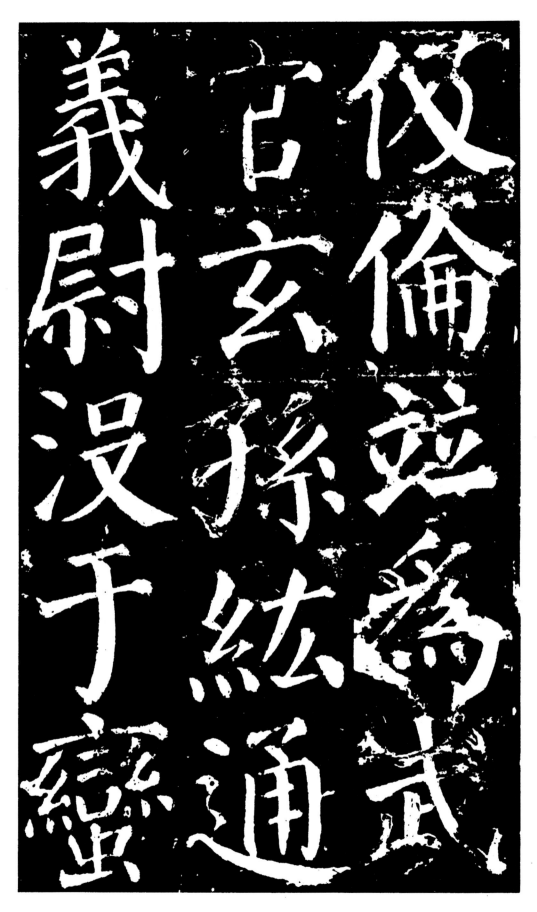

伋・倫並為武官。玄孫紞。通義尉沒于蠻。

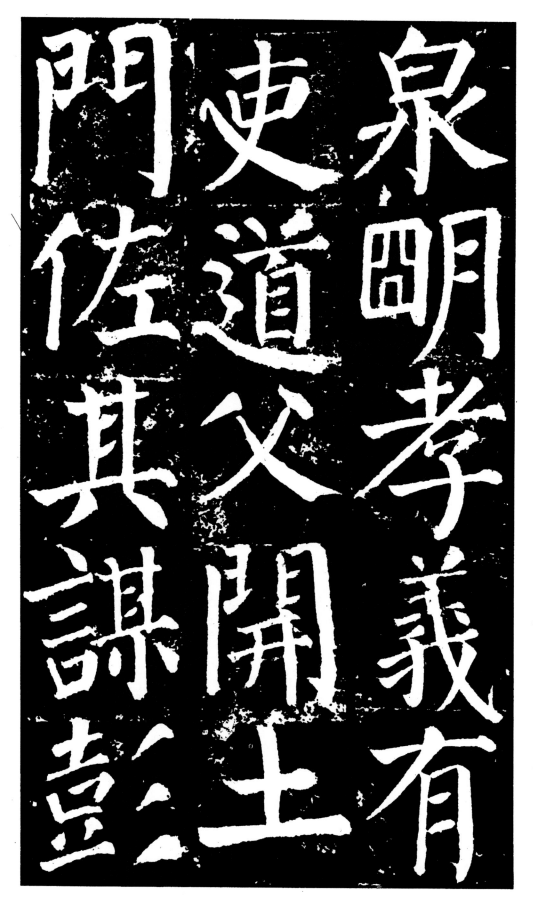

泉明。孝義有
吏道。父開
土　門。佐其謀。彭

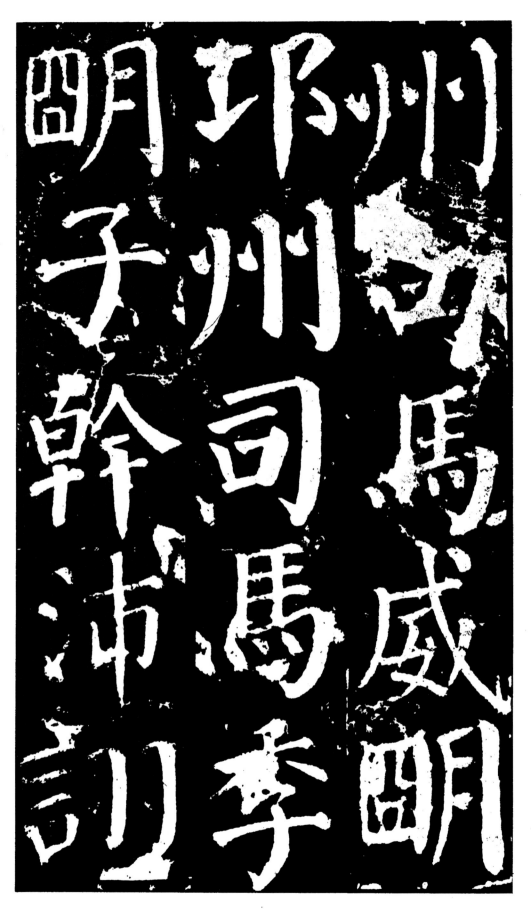

州司馬威明。 邛州司馬季 明子幹·沛·翊·

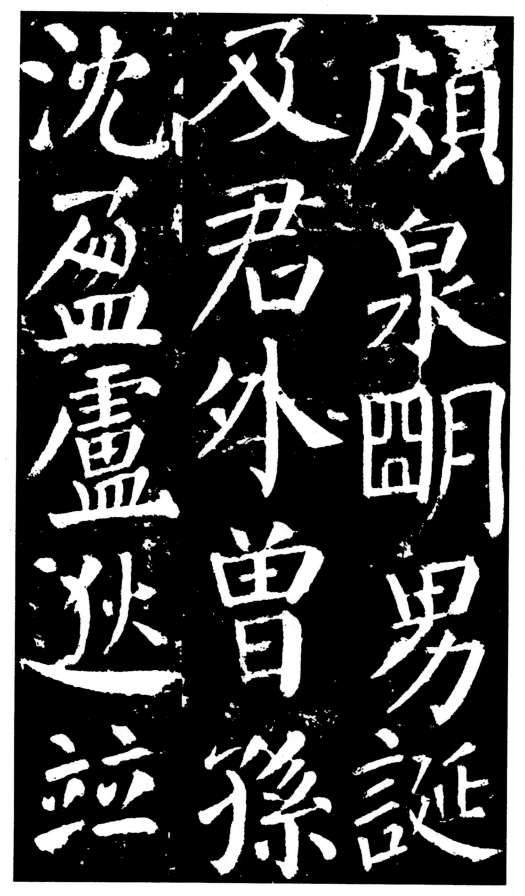

颀。泉明男誕。

及君外曾孫

沈盈·盧逊並

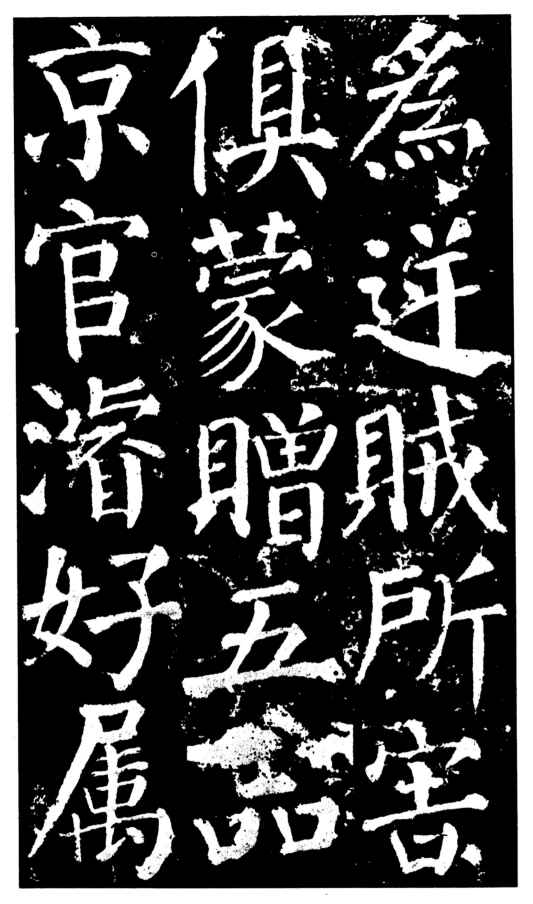

為逆賊所害　俱蒙贈五品　京官濬好屬

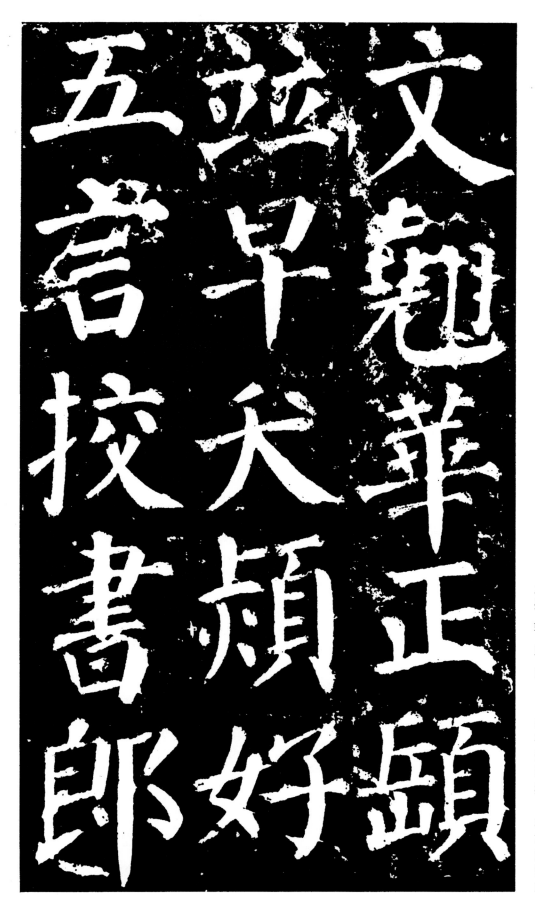

文。魁。華。正。頤。

並早夭。頴。好

五言。校書郎。

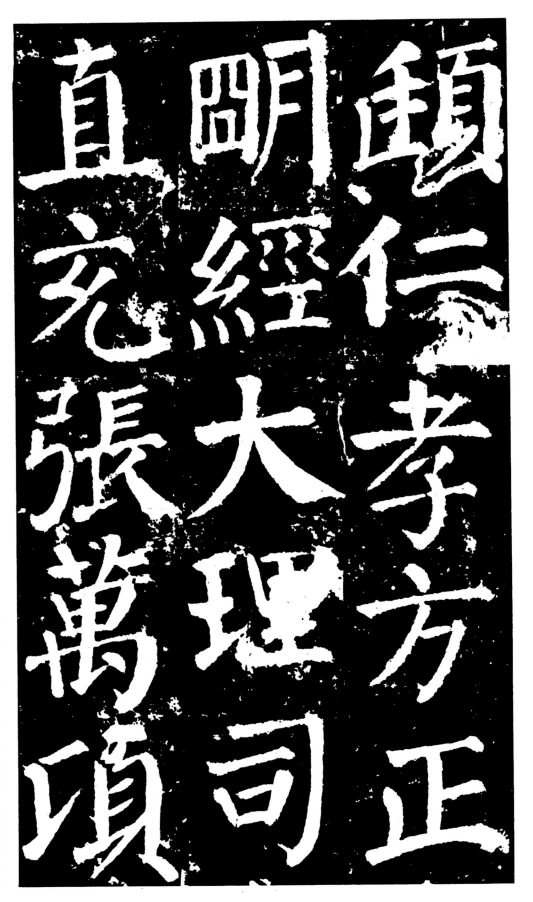

頤。仁孝方正。　明経・大理司　直。充張萬頃

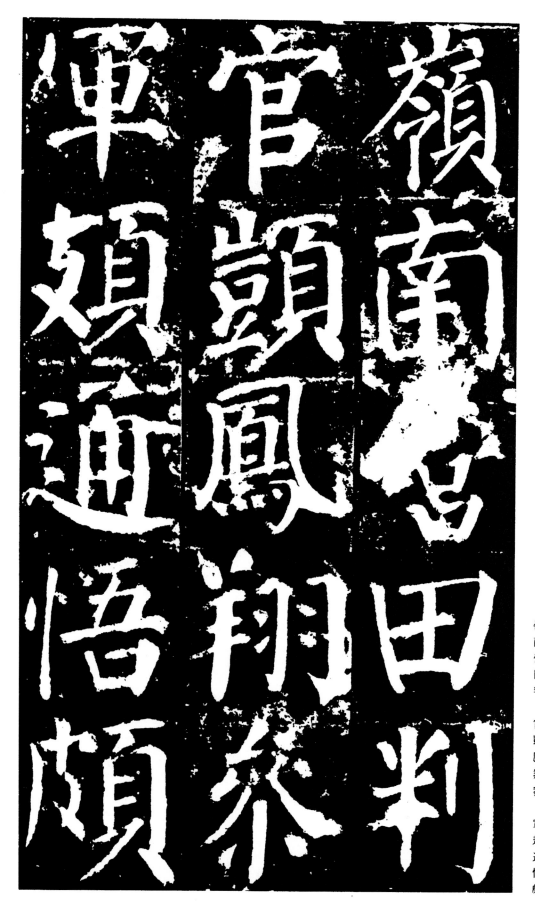

嶺南營田判
官。頡。鳳翔参
軍。頵。通悟頵

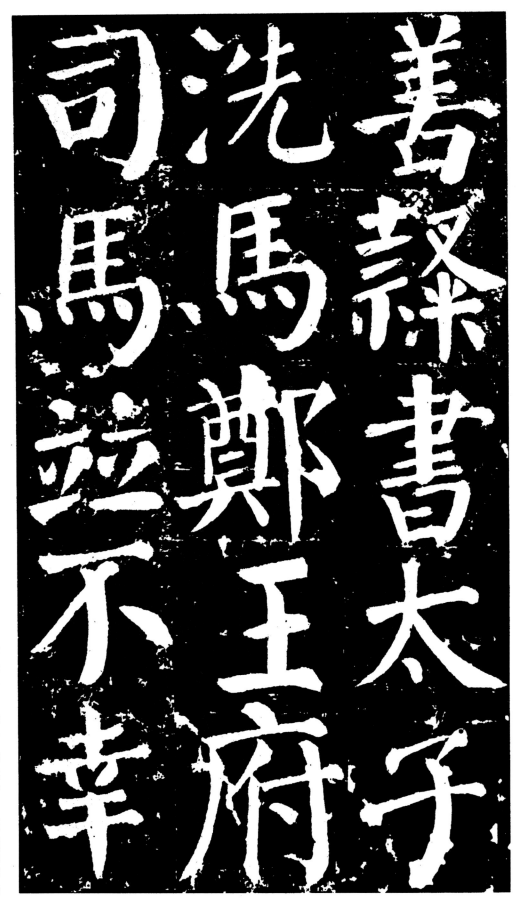

善隷書。太子　洗馬。鄭王府　司馬並不幸

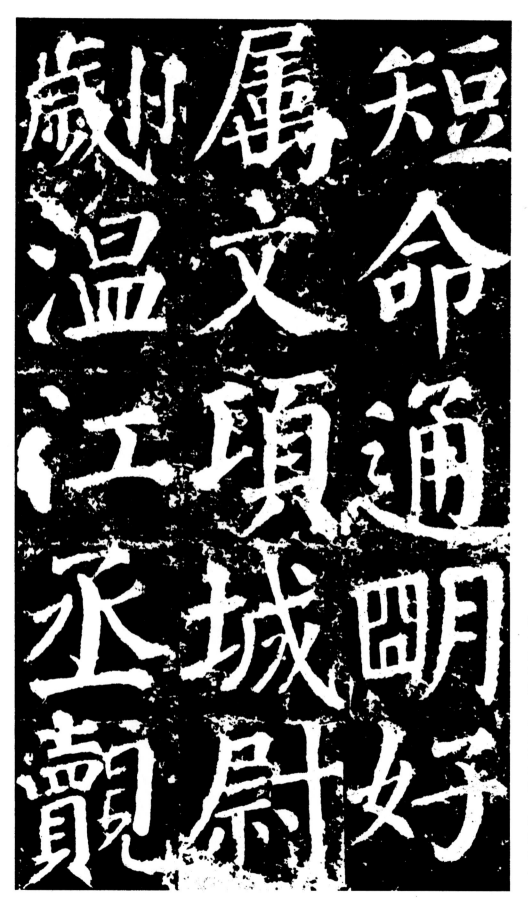

短命。通明。好
屬文。項城尉。
翩温江丞。覬。

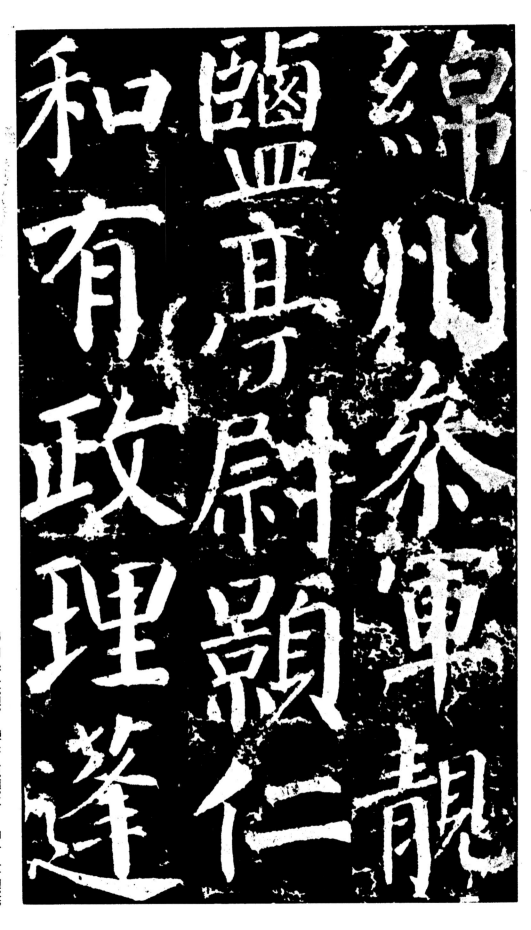

綿州参軍。靚。 鹽亭尉顥仁 和有政理。蓬

안근례비 해설실기	정가 18,000원

2024年 1月 10日 3판 인쇄
2024年 1月 15日 3판 발행
　편　저 : 안 진 경
　발행인 : 김 현 호
　발행처 : 법문 북스(송원판)
　공급처 : 법률미디어

152-050
서울 구로구 경인로 54길4
TEL : 2636-2911~2, FAX : 2636-3012
등록 : 1979년 8월 27일 제5-22호
Home : www.lawb.co.kr

▎ISBN 978-89-7535-605-6 (03640)